端硯

THE TEN MAJOR NAME CARDS OF
LINGNAN CULTURE

目錄
CONTENTS

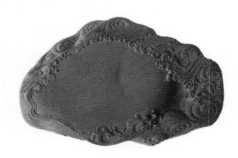

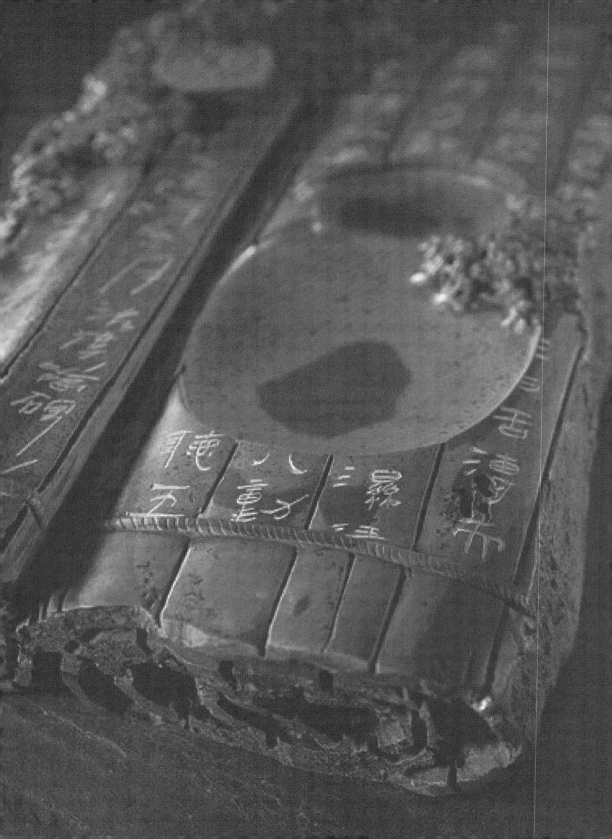

The four treasures of the study (writing brush, ink-stick, ink-slab and paper) played the roles of the recorder and the witness of the long history of Chinese civilization As one of the treasures, the ink-slab also experienced changes of dynasties and enrichment of ancient Chinese culture.

從文房四寶説起

文房四寶記錄和見證了中華的文明史，而端硯，作為文房四寶之一，也沉澱了千年的朝代更迭，演繹著高古的風情。

具有五千多年歷史的文房四寶，是中華文明史的見證者和記錄者，由它們記錄的歷史，演繹了千年的朝代更迭和高古風情，使我們能回望那浩瀚的歷史長河。

文房四寶有廣義和狹義之分，廣義的文房四寶指筆、墨、紙、硯，它們是用來書寫文字和繪畫的工具。而狹義的文房四寶指文房四寶中質量最好，能夠稱之為「寶」的浙江湖州的湖筆、安徽的徽墨、安徽宣城的宣紙、廣東肇慶的端硯。

文房四寶逐步完善，成為人們的書寫工具，是在秦以後的事，也正是文房四寶的出現，才促成了文明史的極大飛躍。中國從此進入了用文房四寶記錄歷史、抒發感情的輝煌時代，並創造了書法和繪畫。因此有了我們所熟悉的「四書」、「五經」、《史記》，有了唐詩、宋詞，有了《紅樓夢》、《三國演義》、《西遊記》，締造了書聖王羲之，繪畫巨匠閻立本、張擇端、黃公望、董

毛筆

其昌、唐伯虎、齊白石、徐悲鴻、吳冠中等人類
文明的巨星。

筆　這裡所説的筆，不是指現代人們使用的簽字
筆、鋼筆、圓珠筆和鉛筆，而是指用動物毛髮製
作的毛筆。有史書記載「蒙恬造筆」。蒙恬是秦
國的大將，他總結前人的經驗，製作出實用又精
美的毛筆，後來被尊為「筆祖」。一九五四年，
湖南長沙左家公山戰國墓中，出土了一支完整的
竹竿兔箭毛筆，這是現存中國最早的毛筆實物。

墨條

唐宋時期，宣州（今安徽宣城）成為製筆中心。
到了南宋，因為戰亂，筆工南流，位於太湖南岸
的浙江湖州（今吳興）因盛產白山羊毛而成為我
國的製筆中心。二〇〇四年，浙江湖州被國家輕
工業聯合會、中國文房四寶協會授予「中國湖筆
之都」。

墨　古代的墨不是我們熟知的墨汁或墨水，而是
塊狀的，通過研磨用於繪畫、書法的顏料墨錠。

在漢代之前，人們用天然礦物製成墨丸用研磨器來研磨。一九八三年八月，廣州西漢南越王墓出土一批墨丸，還有石製研磨器，是難得的實物。漢以後，人們重視製墨，採用松煙加上動植物膠製成墨錠，可以直接在硯上研磨。隋唐以後，墨錠更是被廣泛應用，一直沿用至今。而最出名的墨當數出產於安徽歙縣一帶（古稱徽州）的徽墨。

紙　現代有銅版紙、新聞紙、書寫紙、白板紙等等，這裡所説的紙，是指中國傳統用於書法和繪畫的書畫紙、宣紙。紙是我國古代四大發明之一，是中華民族對人類文明發展作出的偉大貢獻。早在西漢以前人們就發明了以麻纖維等材料造紙的技術，東漢宦官蔡倫改進了造紙技術，擴展了造紙原料。唐代在安徽涇縣、宣城（古屬宣州）一帶用檀樹皮製造的宣紙因為具有潔白度高、柔韌性好、滲墨力強、經久不壞的特點而聞名天下，深受歷代文人雅士青睞，一路領引至今。

宣紙

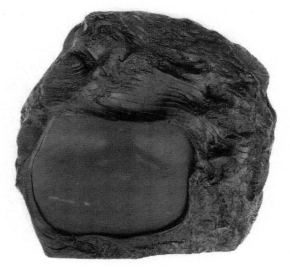

硯

硯　說到硯，也許現代人有些陌生。硯是墨錠磨墨用的研磨工具，墨是研磨墨汁的發墨耗材，毛筆是書寫工具，紙是記錄人類思想感情的載體。古人云：「論文房四寶者……惟筆不能耐久，所謂老不中書，紙置久則酥脆，難於使用，墨陳則失去膠性，而易於散碎，均難久蓄。惟硯性質堅固，傳萬世而不朽，歷劫而如常，故硯之為留千古而永存者。」在文房四寶中，硯最富有收藏價值。就這個意義上說，「四寶硯為首」。

硯的祖宗是研磨器。在西安半坡、臨潼姜寨的仰韶文化遺址中出土有石質的研磨器，距今六千餘

年。研磨器由磨盤和磨棒組成，先民用來研磨糧
食、中藥和顏料。一九七五年湖北雲夢睡虎地秦
墓出土的一件石硯是現存最早的硯台實物。在東
漢以前，因墨還沒有成錠，硯台都附有研杵。東
漢發明墨錠後，研杵消失。硯台除了研墨外，人
們開始在硯台上刻一些圖案裝飾，硯逐步從
實用工具發展成為融入了人們思想情感
和審美情趣的文化藝術實用文房珍玩。

上下五千年，縱橫一萬里。在硯台
的家族中，用作制硯的材料品種很
多，主要有非石材和石材兩大類。
非石材硯的材料有陶、瓷、銀、
銅、鐵、磚瓦、漆、玉、木等。
石材一直是製硯的主要材料，東
漢以前，因要用石杵壓研墨丸，多
採用堅硬、粗糲的岩石製硯。方錠
墨出現後，石杵被淘汰，選材範圍
擴大，人們對石材的要求越來越

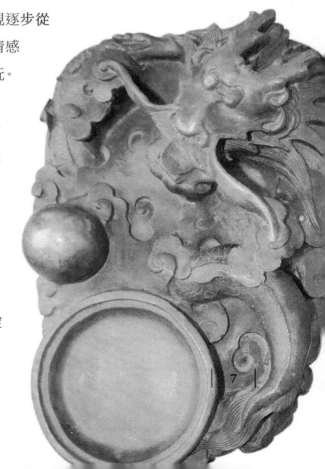

高，石質和品色成為製硯關注的重點。隋唐以後，隨著社會的穩定，尚文之風盛行，文人用硯、評硯、品硯已成時尚，硯匠也乘朝野文風之盛，翻山越嶺尋找製硯良材。據統計，自漢代以來，先後有過八十七種硯石。經過文人長期的使用比較，唐代出現了端、歙、洮、紅絲四大名硯，後因紅絲硯石材枯竭，澄泥硯脫穎而出，最終排定了端、歙、洮、澄泥四大名硯的座次。

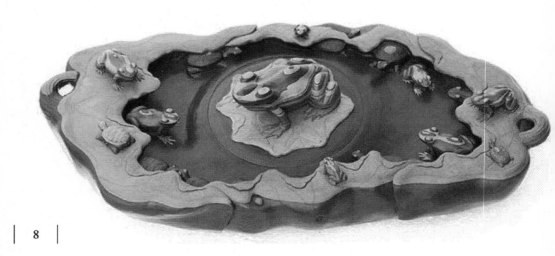

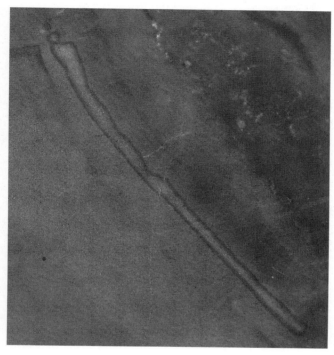

硯之翡翠

傳說在唐初，有一年京城會考，時值冬月，突遇
寒流，氣溫驟降，大雪紛飛。考生們硯中的墨汁
很快結了冰，無法沾墨書寫，而來自嶺南端州
（今肇慶）一位姓梁的舉子依舊揮寫自如，當他
用完了硯中的墨汁，拿起水壺向硯裡倒水，壺裡
的水早就結了冰，舉子無法，只好拿起硯台嘆
氣，誰知這一嘆氣，一層水氣出現在硯面，頓
時，這位舉子如同發現了新大陸，對著硯台猛呵
氣，一邊呵氣一邊研墨，終於完成了會考。

9

硯中的黃龍紋

這一冬不結冰、呵氣研墨的神奇寶硯一下子在京城傳為佳話。後來被皇帝知道了，追問之下，得知這寶硯出自嶺南端州，叫端硯。從此，端硯成了宮廷的貢品，成為皇帝賞賜臣子的賜品，也成為文人墨客追逐的文房至寶。端硯從嶺南的大山深處一路走來，榮登皇廷，坐上眾硯之首的寶座，成為了中國硯文化的代表。

端硯，是採用廣東省肇慶市行政區域內適合研墨
的石頭經過加工，具有研墨功能的硯台，因肇慶
市古稱端州，故而稱端硯。據清代計楠《石隱硯
談》記載：「東坡云，端溪石，始出於唐武德之
世。」武德為唐高祖年號，武德元年是西元六一
八年，由此推算，端硯問世已有一千多年。一九
五二年湖南長沙七〇五墓出土的唐代端溪箕形硯
和一九六五年廣州動物公園唐墓中出土的一方唐
代端溪箕形硯（現藏廣州博物館），正好印證了

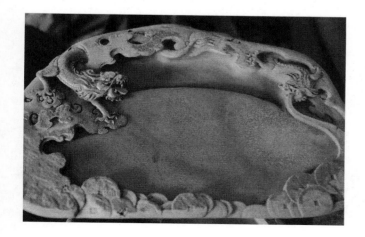

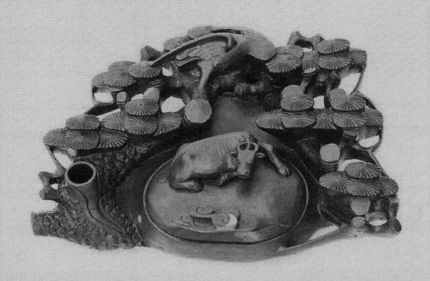

端硯問世的歷史。當然，產自當時被稱之為蠻夷之地的端硯，從出世到聞名朝野一定經歷了一段相當長的時間。

肇慶市，位於廣東省中西部，離廣州一百公里。肇慶是國家級風景區，有著名的七星岩、鼎湖山。肇慶是中國歷史文化名城，嶺南文化發祥地，曾是嶺南政治、文化中心，也是歷史文化名人活動的重要舞台。禪宗六祖惠能、唐代文豪李邕、一代名臣包公、溝通中西文化第一人利瑪

寶、孔教倡導者陳煥章等在肇慶留下眾多的遺
跡。肇慶還是宋徽宗的封地，肇慶的地名由宋徽
宗親賜。正因為肇慶濃厚的文化積澱，加上特殊
的地理位置，端硯成為眾硯之首是理所當然的。

目前，端硯已經成為全國硯行業最大的產業集
群，是建設廣東文化強省的重要品牌。從業人員
過萬，企業和作坊過千家，以硯村、硯坑、硯島
為載體的中國硯都端硯文化產業集聚園已投入使
用。端硯產銷量占全國硯產量的百分之七十以
上。

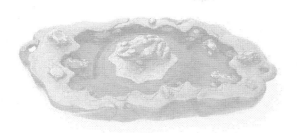

The Duan ink-slab showcases the aesthetic taste of the Chinese literati and their personalities featuring a special stony texture with characteristics of delicacy, moisture, avoidance from damage to brush, and a variety of grain.

獨特的
端硯石質

端硯石質獨特，細膩、滋潤，發墨不損毫，石中豐富的石品花紋，展示了中國文人的審美情趣與寄物抒情的個性。

石眼之雞公眼

在中國上百種石硯中，為何端硯能獨領風騷上千年，除了冬不結冰、呵氣研墨外，最主要的是端硯的石質對於研墨、書畫效果最好。總結前人對端硯的評價，有以下幾個特點：

一是端硯石質細膩、滋潤，發墨不損毫，研出的墨汁油潤髮亮，墨色層次豐富，蟲蟻不蛀。二是端硯石中豐富的石品花紋很適合中國文人的審美情趣和寄物抒情的個性。三是端硯石硬度適中。端硯石硬度為肖氏四十五至六十三（相當於摩氏2.8至3.5），比墨條的硬度（2.2至2.4）稍硬，但比刻刀的硬度（約5）低一半左右，而且硯石中

硯之蕉葉白

含有石英，致使端硯下墨快、易雕刻，給端硯藝人提供了表現的舞台，充分表現了端硯藝人的精雕細刻，技藝超群，鬼斧神工。四是不吸水，端硯石密度大、飽和吸收率低，說明硯石的礦物細、粒間間隙小，使硯台蓄水不涸。正是端硯石擁有這些特點，經過歷代文人上千年的嘗試、研究，得出了端硯「其石製硯至妙」。

說到石質，就要說說端硯石的形成。我們現在所看到的端硯石已經有四億年的歷史了。著名地質專家凌井生在《中國端硯——石質與鑑賞》中介紹，端硯石屬沉積岩，也叫泥質板岩，它的原始

硯中的金錢火捺

母岩形成於泥盆紀中期。當時肇慶一帶以西是海洋，大量沉積物聚集在這一地帶，廣州一帶的古陸風化剝蝕下來的大量泥沙被河水衝到濱海岸停下來，按比重和粒級的大小依次堆積成層，從端硯石的原始物質聚集到變成可以製作端硯的端硯石礦，經歷了四個階段：一是物質聚集階段；二是深埋成岩階段；三是褶皺隆起變質階段；四是表生成岩（礦）階段。

端硯石有紫端石、綠端石、白端石三種。

紫端石 「端州石工巧如神，踏天磨刀割紫雲。」這是唐代大詩人李賀《楊生青花紫石硯歌》中的詩句。端硯貴為「紫」，又有人稱為紫玉、紫雲，端硯以紫色為主。在紫的基礎上，又有無窮的變化，有的紫紅、有的紫藍、有的紫黃、有的紫青。主要礦物是黏土礦物類的水雲母以及由水雲母變質的絹雲母。水雲母是決定硯石質量標準的重要指標，水雲母含量越高，石質越細膩、滋潤、嬌嫩。歙硯不如端硯滋潤和細膩的主要差別在於，端硯是以水雲母為主構成，歙硯是由絹雲母為主構成。

綠端石 是端硯家族中一名特殊成員，又稱之為綠瓊。據記載，清代康熙皇帝最喜歡綠端。在中國的硯石中，綠色的硯石很多，主要有甘肅的洮

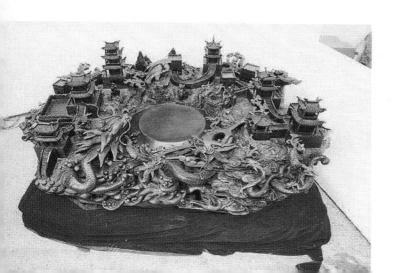

硯、五台山硯、吉林的松花硯等。綠端石顏色翠綠，十分喜人。主要礦物有白雲石、水白雲母、石英碎屑、磁鐵礦、方解石等。

白端石　　白色的端硯，潔白如玉，硬度較高。產於肇慶七星岩，白端石屬碳酸鹽岩，為準同生泥晶——粉晶白雲岩。岩石呈白色或淺灰白色，主要礦物成分是白雲石，還有方解石等。

端硯石是不可再生的珍稀資源。說也奇怪，在肇慶一點五萬平方公里的土地上，只有端州區、鼎湖區和高要市沿西江兩岸的部分山脈發現有硯石資源，面積大約在二一五平方公里。

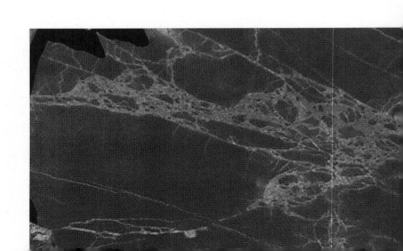

西江，中國第二大流域面積的河流，發端於雲貴
高原，經廣西，入廣東，流經肇慶兩百多公里，
匯入珠江，滋潤珠三角，最後奔向南海。端硯石
資源就分布在肇慶端州、鼎湖、高要段的西江兩
岸，主要有以下幾個地段：

一是西江羚羊峽以東斧柯山一帶，即端溪水以東
地段，連綿十多公里，這裡是最早發現端硯資源
的地方，因端溪水而得名，又叫端溪硯。端溪水
自硯坑村背山潺潺流出，水清見底，從南向北逶
迤曲折注入西江。古人曾賦詩讚美，詩云：「割
來青紫玉如坭，幾度經營日馭西；一自神君拂袖
去，至今魂夢繞端溪。」端硯最優質的硯石主要

硯中的金線、銀線

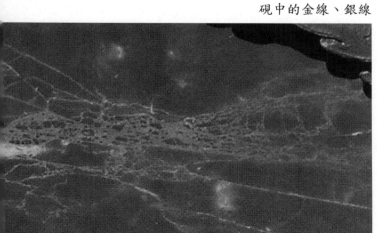

21

集中在這一帶，主要硯坑有老坑（又稱水岩、皇坑）、坑仔岩、麻子坑、朝天岩、宣德岩、古塔岩、冚羅蕉、綠端。

二是西江羚羊峽北岸的羚羊山，主要硯坑有龍尾青、木棉坑、白線岩（內有二格青、紅石、青石）、有凍岩等。

三是肇慶市七星岩背後北嶺山一帶，從西至東，連綿三十公里，因開採於宋代而且石質、石色相同，所以統稱為宋坑，主要有浦田青花、欖坑、

石眼之淚眼

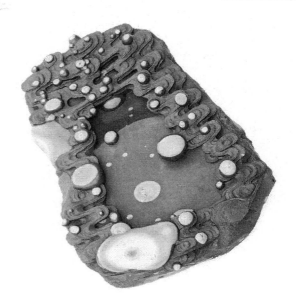

盤古坑、陳坑、伍坑、東崗坑、前村坑，還有蕉
園梅花坑、綠端等。

四是鼎湖區沙埔鎮斧柯山以東地段，連綿約三十
公里，這裡有豐富的硯石資源，硯坑眾多，除典
水梅花坑、綠端外，統稱為斧柯東。

五是開採於七星岩風景區的白端石。

端硯自唐初開採至今，斷斷續續基本上沒有停止
過開採。清代開採的硯坑最多，據清道光何傳瑤
《寶硯堂硯辨》記載，約有七十處。現在可找到
具體位置並在國家地形圖上定位的新舊硯坑口約
有四十二處，目前在開採的硯石有十多種。

Due to its special texture, the Duan ink-slab, a treasure of stationery renowned around the world, is made of top quality stone materials with hollowed-out ink pits of various shapes.

群芳爭豔
各顯奇

端硯獨特的石質，令其名揚天下，而許多多優良石質的石材，都出自於不同的硯坑。

端硯名揚天下，首先取決於石質，而這些優良石質的石材，出自於不同的硯坑，主要有老坑、坑仔岩、麻子坑等，而質量最好、知名度最高、開採難度最大的當數老坑。因不同的硯坑質量不同，價值也相差很大，現在收藏端硯的人更多講究坑口，以下是一些著名的硯坑。

舊老坑洞

老坑　又稱水岩、皇岩，位於西江羚羊峽斧柯山南岸山腳，離西江約二〇〇米，坑前就是著名的端溪水。老坑硯石在端硯所有的硯坑中名氣最大，質量最好，價值最高。據説唐代中期就已開坑取石，至今斷斷續續開採了一千二百多年，宋代已經被列為皇坑，專供朝廷和達官顯貴使用。目前，這裡已經開闢為硯坑博物館。老坑有新舊兩個洞口，舊洞口高約一米，清末已停止開採，一九七二年重開，洞深一〇〇米左右，內分大西洞和水歸洞。一九七六年在舊洞口以南三十米開新洞口接入，洞高一點八二米，寬一點八米。經過二十多年的開採，目前老坑洞長二〇〇多米、

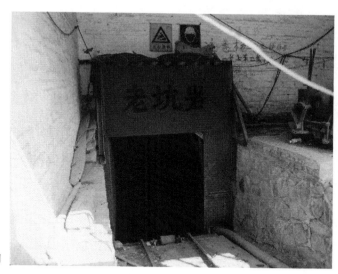

新老坑洞

斜深約一〇〇米，最深處在西江正常水位以下六
十多米。硯石礦體厚度約〇點八〇米，優質石肉
厚度只有〇點三〇米。

一九八〇年代末，大西洞和水歸洞已連成一片。
因老坑位於西江水平面以下，每年到枯水季節方
可抽水採石。老坑硯石質地為端硯眾坑之冠，被
視為「硯中至寶」。過去，由朝廷派官員現場督
采，取夠貢數就封坑禁采。老坑硯石呈紫藍帶青
色，石質細嫩、滋潤，有「貯水不耗，發墨而不
損毫」之優點。二〇〇〇年，政府為保護老坑資
源，停止開採。二〇〇二年，老坑被定為省級文
物保護單位。

坑仔岩　又名康子岩，端硯名坑，位於老坑之南半山上，距老坑洞約六○○米。該硯石坑最早於宋代治平年間採石，距今有九百多年的歷史，歷代均有開採，因多次塌方，已停采一百多年，一九七八年又重新開採，目前有十六個洞口，采空區長席超過三○○米，工作面有幾百平方米，斜深七十多米，礦體厚度約○點八米。坑仔岩硯石質優、細膩堅實、滋潤、青紫帶紅，尤以石眼多稱著。

麻子坑　端硯名坑，位於斧柯山山腰上，坑口標高三八○米。麻子坑開採於清乾隆年間，據說由

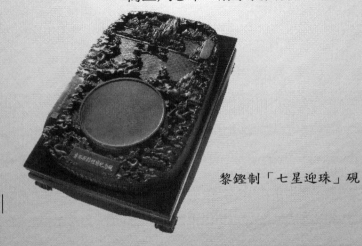

黎鏗制「七星迎珠」硯

麻子坑

一位臉上長有麻子的陳姓石工發現，故此得名。
麻子坑斷續開採約二百四十多年，一九六二年恢
復開採。目前采空坑長超過二○○米，工作面幾
百平方米，斜深五十米。礦體厚度約○點六米，
優質石肉不足○點三米，優質硯石已很少。麻子
坑硯石質地高潔、嬌嫩、細膩、堅實。

宋坑　位於肇慶七星岩北面的北嶺山一帶，西起
小湘峽，東至鼎湖山，洞式挖掘，有十多個坑，
面積近一百平方公里。因開採於宋代，石質、石
色相同，故統稱宋坑，礦體厚度○點五米左右。

29

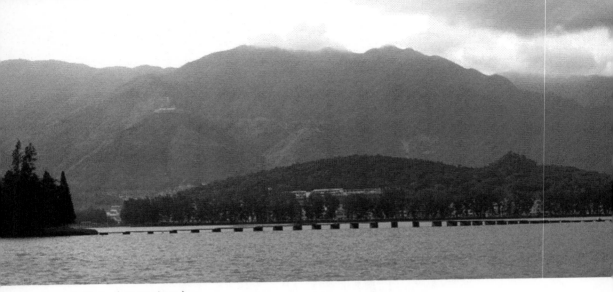

北嶺山（宋坑諸坑）

宋坑硯石色澤紫如豬肝，凝重渾厚；優質的硯石細潤，有火捺、豬肝凍、金錢火捺、金星點等石品。宋坑因產量大、發墨快、價格低而被廣泛使用，目前我們見到的古硯以宋坑最多。

梅花坑　宋代開坑採石，出自兩個地方，一是羚羊峽以東的鼎湖沙埔典水村附近，古人稱典水梅花坑。二是出自北嶺山前村坑和蕉園坑。梅花坑洞較深，洞內石分三格，只有中間一格石可製硯。梅花坑石以多眼為主要特點，色蒼灰白微帶青黃色，其中有梅花點者為佳。

綠端　綠端採石始於北宋，據《高要縣誌》云：「綠端石出北嶺及小湘江峽（即現在西江三榕峽），鼎湖山、皆旱坑。」綠端石色青綠微帶土

黃色，石質細膩、幼嫩、潤滑，最佳者為翠綠色。純渾無瑕，晶瑩油潤，別具一格。

宣德岩　開坑採石於明宣德年間，故得此名。位於斧柯山麻子坑下方，其色以豬肝色為基調，略帶紫藍、蒼灰，石質也較細膩、幼嫩，僅次於坑仔岩和麻子坑。宣德岩之佳石與麻子坑、坑仔岩硯石不相伯仲。但宣德岩硯石多斷脈，較難開採，佳石亦不多，故目前基本上已停止開採。

古塔岩　位於坑仔岩南邊。古塔岩石色凝重，紫色稍帶赤，有些部位帶紫紅，或玫瑰紅，或紫黑，色彩有變化，不單調，且看上去油潤生輝；石質嬌嫩、堅實、滋潤；間中會發現石眼，並且有佳眼，但甚少有火捺、蕉葉白等。古塔岩硯石

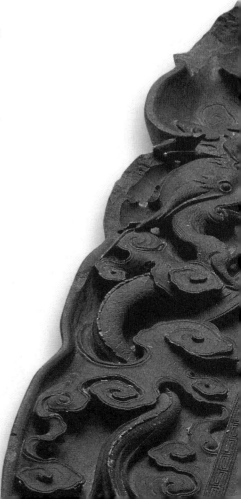

一般可作雕花硯材，後因石源枯竭，一九九〇年代改在鼎湖沙埔斧柯東開採。

朝天岩　位於宣德岩附近，開採於清康熙年間，由端溪水拾步登麻子坑，朝天岩是必經之地。朝天岩洞不深，洞內寬敞，因洞口大且朝天而開，故名朝天岩。朝天岩硯石質地較細膩，硯石呈紫藍色，有青苔斑點。

冚羅蕉　又名打木棉蕉，位於端溪麻子坑下方，與朝天岩與宣德岩同一石層。冚羅蕉開採於明

朝天岩坑洞

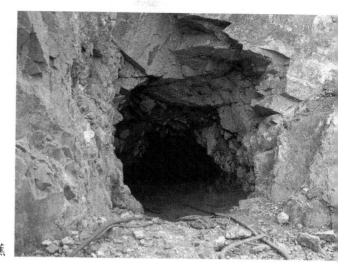

凸羅蕉

代，一九八〇年代重開，現有十多個洞口，但產量不大。石質細膩、堅實，石色青灰色微帶紫，有像芭蕉葉的平行紋理，又稱杉木紋，另有天青、蕉葉白、碎凍、火捺等石品，後期開的偶有魚腦凍、金銀線、石眼等。

白線岩　　白線岩位於羚羊峽北岸羚羊山的山嶺上，洞內分三層，第一層石皮青帶翠綠色，質優者可作雕花硯材；第二層叫二格青，多作低檔的順水淌池硯；第三層是青石，質優之青石時有火捺，亦可作硯材。質優白線岩硯石多有白筋暗浮石面上，乍看有點像散碎的冰紋。

有凍岩　　位於羚羊峽以西的羚羊山的山嶺上，在　　　　　　　33

白線岩上方約七十米。硯石呈紫褐色，石中的凍帶黃色，石內有好多由淺色暈圈構成的大斑點，連體斑點和無定形斑點，是端硯家族中的優質硯材。

斧柯東　斧柯東硯石是開採於肇慶市鼎湖區沙埔鎮斧柯山東麓一帶硯石的總稱，斧柯東硯石資源較豐富，有十多個品種之多，其中不乏一些優質硯石，石品花紋有凍、火捺、石眼、綵帶等。斧柯東硯石資源雖很多，但每一品種數量不多，不

斧柯東（諸岩）

坑仔岩

成體系。斧柯東硯石硬度略高，聲音清脆，最早採於明朝，是端硯名坑之一。

白端　就是白色的端硯。白端石產自國家級風景名勝區肇慶七星岩。白端石屬碳酸鹽岩。岩石呈白色或淺灰白色，有紅絲紋和烏絲紋。主要礦物成分：白雲石百分之九十八，方解石百分之二，硬度為肖氏五十五至七十七。石質細膩、堅實，不發墨。白端，又稱為貴族硯，多官府、寺廟或老師研硃砂作硃批之用，傳說朝廷聖旨中的五色墨就是用白端研墨書寫的。白端石還可磨成粉作女子化妝用的底粉。白端石開採於明代，因七星岩是旅遊區，一九六〇年後禁止開採，故白端石硯十分稀有。

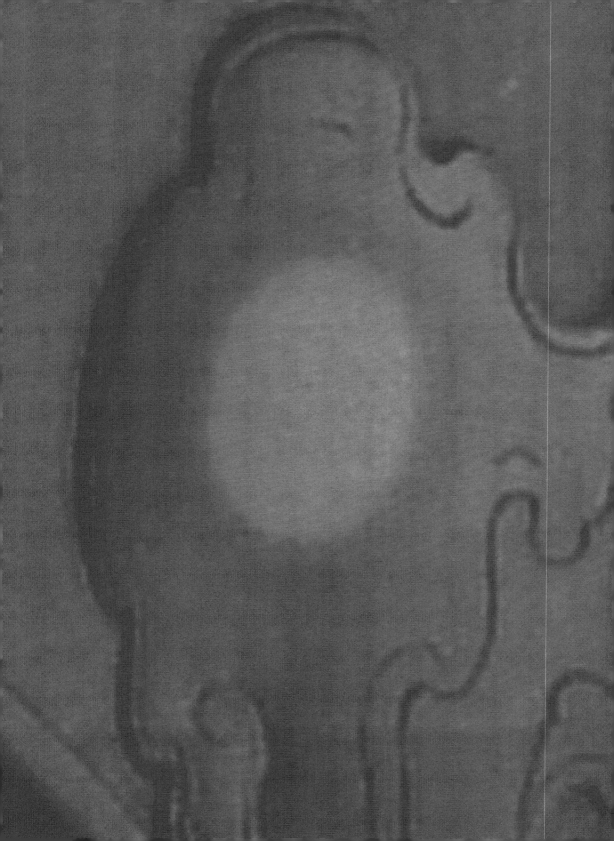

The ink-slab is endowed with natural charm and thus remains rare and colorful thanks to artistic processing based on the original texture, shape, grain and color of the special stone.

流光溢彩的
端硯石品花紋

獨特的石質、豐富多彩的石
品花紋，因石構圖、因圖施
藝的藝術創作，造就了端硯
的自然神韻，也成就了它的
珍貴和多彩。

端硯之所以名貴，除了有獨特的石質外，還有豐
富多彩、變化莫測的石品花紋（又稱石品）。這
些石品花紋是由於某些礦物成分的局部聚集，在
端硯石中由白、青、藍、紅、褐、綠等顏色組成
的各種圖案，有的成塊狀，有的成斑狀，有的成
花點狀，有的成線狀。端硯藝人們依據這些花紋
的大小、形狀、色彩，分別用與自然界某些物象
相似的名稱來命名，並巧妙地運用到端硯的藝術
創作中，大大提升了端硯的價值。

石眼之綠豆眼

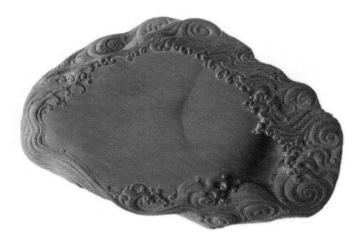

著名端硯專家劉演良在《端硯的鑑別和欣賞》一
書對端硯的石品和歷代文人的評價作了詳細的介
紹。從石品的質量來分，可以歸納為「面」、
「點」、「線」。

面——指硯石中成片狀的石品。主要有天青、
凍、火捺、石皮，是端硯石材中優質或具有特色
的石品。

天青　是優質硯石中呈現藍黑色的石品。端石中
的天青較為少見、難得，古人所謂「如秋雨乍
晴，蔚藍無際」，是上品天青。在端硯石中色青
而微帶蒼灰，純潔無瑕者謂天青，即恰如臨近黎
明前的天空，深藍微帶蒼灰色。天青是青花最密
集之處，也可以說天青就是青花組成的，由於各
種青花聚集一起就形成天青。故說天青是非常難

硯之魚腦凍

得、罕見的，也是端石中十分細膩、幼嫩、滋潤之處。一般來說，只有極少數老坑、坑仔岩、麻子坑硯石才有天青出現。而麻子坑有一種形狀如同魚腦凍，顏色似天青的石品叫做天青魚腦凍。

凍　是端硯中不同形態的白色絹雲母扁豆體，是端硯石中質地最細膩、最幼嫩、最純淨之處。根據不同的形態質感和顏色，又分為魚腦凍、蕉葉白、浮雲凍、碎凍、米仔凍、天青凍等。

魚腦凍因其形狀如凍結的魚腦而得名，其色澤是白中有黃而略帶青，也有白中略帶灰黃色。清吳

蘭修《端溪硯史》描述：「一種生氣，團團圓圓，如澄潭月漾者，曰魚腦凍。錯落疏散者曰碎凍。」最佳的魚腦凍應該是潔白、輕鬆如高空的晴雲，其白中帶淡青，或白中有微黃略帶淡紫色，色澤清晰透澈，有的又如棉絮一樣，有鬆軟的感覺，即所謂「白如晴雲，吹之慾散；松如團絮，觸之慾起」。有魚腦凍的端石，質地高潔，石質特別細膩，確如「小兒肌膚」。魚腦凍是端硯中最名貴的石品，一般為不規則圓形，四周有火捺環繞，常見於老坑、坑仔岩、麻子坑。

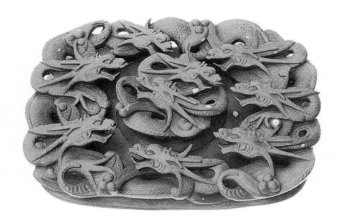

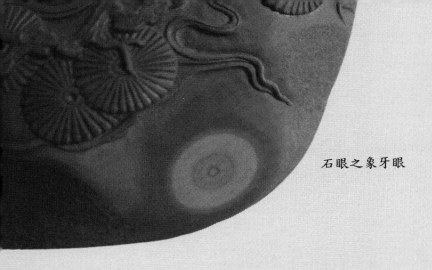

石眼之象牙眼

蕉葉白又稱蕉白，是凍的一種。它的特徵是如蕉葉初展，一片嬌嫩，白中略帶青黃。古人對蕉葉白評價極高，讚美備至：「渾成一片，淨嫩如柔肌，如凝脂。」蕉葉白一般邊緣較清晰，有細條紋，沒有火捺環繞。

火捺　又稱「火烙」，在端硯石中有些部分出現好像用火烙過的痕跡，呈紫紅微帶黑色者。清吳蘭修在《端溪硯史》中說：「火捺者，石之堅處，血之所凝，故其色紅紫或黑。」端石的火捺有老嫩之分，老者色澤紫中微帶黑，嫩者紫中微帶紅，嫩者為上品。常見有胭脂火捺、馬尾紋火捺、金錢火捺、豬肝凍火捺等。

石皮　這是端硯石中一種特殊的石品。是包裹著硯石外表的一層黃褐色的石皮，又稱「石膘」。

因為硯石是板岩結構，開採出來的硯石很多都有石皮。過去製硯，以實用為主，硯台不大而且規矩，並不重視石皮，一般都把石皮鑿去，現在端硯以觀賞為主，石皮成了端硯創作中一個重要的原素。

點──在硯石中呈點狀的石品，主要有青花、翡翠、石眼。

青花　是一種難得的、十分名貴的石品花紋，青花是自然生長在硯石中呈青藍色的微小斑點，是由微粒赤鐵礦和磁鐵礦等礦物細小斑點形成，一般要濕水或在陽光下方能顯露。青花的品類繁多，根據青花的大小和形狀，各有不同的名稱，如微塵青花、鵝毛氄青花、蟻腳青花、玫瑰紫青花、萍藻青花、魚仔隊青花、子母青花、蛤肚皮青花等。青花是優質硯石的重要標誌之一，是硯石精華所在，是實用與欣賞的統一體。端硯自問世以來，青花就被受重視，有詩云：「李賀青花

倫少國製「白端」硯

43

硯之五彩釘

紫石硯，端溪巧匠昔如神；今看古錦留遺樣，點點輕漚見古春。」青花常見於老坑、坑仔岩、麻子坑，但為數很少，端溪其他硯坑，有凍岩、斧柯東等偶有發現。

翡翠　在端石中呈翠綠色的圓點，橢圓點斑塊或條狀。翡翠有別於石眼，它既無瞳子，又不像石眼那樣圓正，外圍沒有明顯的藍黑色邊緣，翡翠在端硯石中亦是名貴的石品。

石眼　人們普遍認為端硯價值高，石眼是重要的依據之一。石眼是天然生長在硯石中，形狀似動

物眼睛的球狀石核。石眼顏色有翠綠色、黃綠色、米黃色，或黃白色或粉綠色，大小不一，一般直徑是三到五毫米，也有個別達到八到二十五毫米。清末潘次耕《端石硯賦》生動地描述：「人唯至靈，乃生雙瞳；石亦有眼，巧出天工。黑睛朗朗，碧暈重重；如珠剖蚌，如月麗空。紅為丹砂，黃為象牙；圓為鴝鵒，長為烏鴉。或孤標而雙影，或三五而橫斜；像斗台之可貴，唯明瑩而最佳。」寫得惟妙惟肖，淋漓盡致。

石眼的形成　石眼的基本特徵是球狀，由球體和核部的瞳子，邊緣的眼皮三部分組成。原型為綠

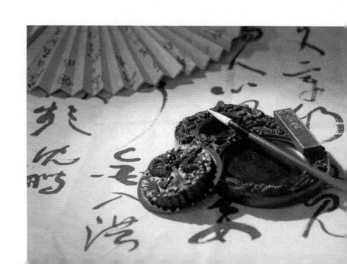

色豆粒沉積作用形成，地質學稱豆粒構造，中心一粒為鐵礦物，外殼包裹不含磁鐵礦和赤鐵礦等鐵礦物的綠色黏土。顏色暈圈於硯石形成的最後階段因中心鐵礦物氧化，鐵質擴散浸染作用形成的。端硯紫端中，大部分的硯坑都有石眼，而老坑、坑仔岩、麻子坑的優質石眼最為名貴。中國文房四寶制硯藝術大師梁佩陽創作的一方坑仔岩「志比天高」硯，上有三百多顆碧綠色石眼，算是端硯中的經典之作。四川的苴卻硯、河北的易

石眼之鴝鵒眼

石眼之鸚哥眼

水硯也有石眼，但無論從形狀、質地、顏色與端
硯石眼都不可同日而論。

石眼的命名　人們根據石眼的形狀、顏色和製硯
中處於不同的位置賦予石眼不同的名稱。以動物
之眼來命名的有鸜鵒眼、鸚哥眼、珊瑚鳥眼、雞
公眼、雀眼、貓眼、象牙眼、象眼、綠豆眼等。
根據石眼形態來命名的有活眼、怒眼、盲眼和翳
眼；活眼中間有瞳，暈圈清晰，多則達十多層，
在石眼中最為名貴；怒眼像獸類發怒時的眼睛，
眼睛大，瞳孔小；盲眼又叫死眼，沒有瞳子，也
沒暈圈；翳眼的外圍不清，眼中無瞳子層次不分

47

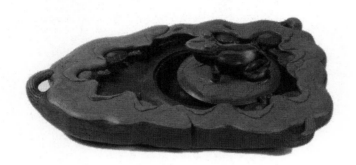

明。以石眼在硯中的位置命名的有高眼、低眼和
底眼；在硯堂之上的為高眼，創作中常把高眼做
日月星辰，或是龍珠等；位於硯堂之內或下部、
側面的石眼謂低眼；在硯背面的叫底眼，現存台
北故宮博物院的宋代蘇東坡「從星硯」，在硯底
就有六十多顆石眼。

石眼的利用　因石眼稀有名貴，在創作中，作者
都要精心設計，根據石眼的位置與質地，因材施
藝，把石眼的寓意發揮到最好。中國硯界第一位
中國工藝美術大師黎鏗，二十世紀七十年代得到
一塊有天青魚腦凍的優質麻子坑硯石，硯石上有
七顆碧綠色的鴝鵒眼，但都為下眼，黎鏗面對這
麼難得的硯石，該如何創作真是一籌莫展。一個

難得的星期天，他到七星岩散心，忽然想起葉劍英那首讚美七星岩的詩：「借得西湖水一環，更移陽朔七堆山。堤邊添上絲絲柳，畫幅長留天地間。」那平如鏡的星湖不就是硯石中的魚腦凍，那七座美麗的山峰不正可用七顆石眼來比喻嗎？他的思緒一下子如同開了閘的洪水，洶湧澎湃。他生怕這突如其來的靈感會消失，便馬上趕回家，藉著這激情，最終創作了「星湖春曉」硯。一九七八年，「星湖春曉」硯參加全國工藝美術展覽並榮獲輕工部科技進步一等獎。「星湖春曉」硯開創了用本地題材創作端硯的先河，在端硯發展史上具有里程碑的意義。

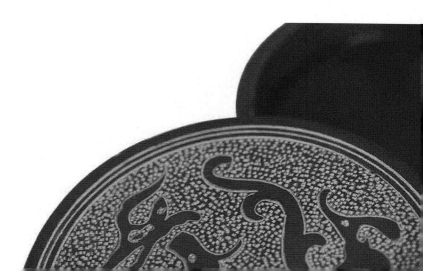

線——是硯石中呈線狀的石品，主要有冰紋、金銀線、翡翠紋、黃龍紋。

冰紋　在線的家族中，冰紋是最名貴的。它是老坑獨有的一種石品花紋。冰紋也可以説是有暈的銀線，向兩邊融化，似線非線，似水非水，質地細嫩，形態自然，與硯石本身融為一體。冰紋凍是在魚腦凍或蕉葉白的基礎上，一組面積較大的冰紋線鑲嵌其中，如一幅瀑布傾瀉而下，在「瀑布」的四周有白茫茫的霞霧或似披上輕紗幔帳。冰紋是十分稀有名貴的石品。

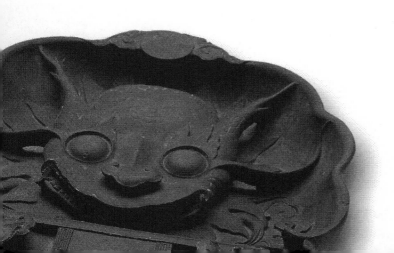

青、青花、碎凍、浮云凍

金銀線　呈線條狀橫斜或豎立在硯石之中，黃色者稱金線，白色者稱銀線，多見於老坑硯石中的石品花紋，坑仔岩、麻子坑和最近開採的冚羅蕉、古塔岩硯石也有發現。金銀線是地殼運動，硯石層受到強烈擠壓，產生劈理，含礦物質的岩漿氣水熱液沿已破碎的岩石裂隙充填，形成的細脈。金銀線宜細不宜粗。在創作中，金銀線可作為樹枝，風箏線、藤蔓等來創作。

51

翡翠紋　一種顏色類似翡翠色的石品，有點狀也有條紋狀。翡翠與石眼有著密切的關係，石工稱之為青脈，「有青脈者必有石眼」，按照青脈的走向鑿下去，一般情況下會有石眼出現。古人早就有論述：「腰石、石腳多有青脈。」翡翠紋多在石肉與底板石之間，也是辨別石肉與底板石依據之一。硯工在創作中，多把翡翠紋當作竹子或樹幹。

黃龍紋　俗稱黃龍，其色澤似由土黃、黃褐、米黃及青綠、蒼灰混合而成。有時會在硯石表層出現，跨度較大，呈條帶狀。黃龍紋多在坑仔岩中出現，麻子坑也偶爾發現。黃龍紋一般石質較

粗，不宜放在硯堂，但在創作中利用得好會有特
殊的藝術效果。

在林林總總的石品花紋中，有「石品」與「石
病」之分，以上介紹的多為「石品」。「石病」
主要有鷓鴣斑、五彩釘、硃砂釘、鐵捺、鐵線、
油涎光、蟲蛀等。端硯創作講究因石構圖、因圖
施藝，現代的端硯更多講究收藏與欣賞，這大大
拓展了創作的空間，這些「石病」如果在創作中
發揮得好，將會化腐朽為神奇，增強端硯的藝術
效果。

Due to the distinctively excellent stone texture as well as its increasingly refined process, the obscure ink-slabs have now become a special art treasure with the creators' imagination and ingenuity.

端硯的製作與藝術特色

如果說，優美的石品使端硯有別於其他硯，那麼，端硯製作的工藝，讓無聲的石硯，成為了一件件有個性、有思想、有境界的藝術珍品。

唐朝中葉，有一天，一位老硯工如常到老坑採
石，路經端溪時，看見有兩隻仙鶴飛落溪水之
中，久而不起，於是心生疑竇，他脫下衣服，走
入溪水想探個究竟。在清澈的溪水中，他撈起一
塊蛋形的紫色石頭，上有一些美麗的圖案！這塊
石頭十分奇異，上有裂縫，不時發出鶴鳴聲響，
老硯工拿回家，順著裂縫把奇石撬開，奇石竟一
分為二，化作兩塊硯台，硯邊各有一隻仙鶴佇立
在蒼松之上。消息傳開，硯工們紛紛仿製，或各
展其藝，在硯台上雕以各種圖案花紋。這大概就
是端硯從實用品變為實用工藝品之始。

這位老硯工的家，位於今日肇慶市端州區黃崗的
白石村，清代吳蘭修《端溪硯史》記述：羚羊峽
西北岸有村曰黃崗，居民五百餘家，以石為生，
其琢紫石者半，白石、錦石者半，紫石以製硯，
白石、錦石以作屏風几案、盤盂諸物。黃崗現有
東禺、白石、賓日、泰寧、阜通五個自然村，採
石製硯主要以白石、賓日為主，村裡近三千人，

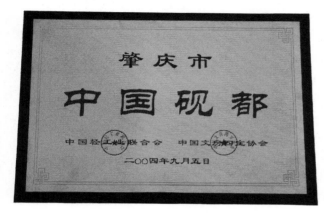

硯都牌匾

百分之七十以上從事與端硯有關的產業。在十年前，村民基本上是以硯為生。

近年來，政府以端硯文化為龍頭，在這裡建設中國端硯文化村，綜合開發端硯文化資源，融商貿、購物、旅遊、會展、研發為一體，使傳統的手工技藝和硯村民俗得到保護，而由端硯衍生出來的商貿、旅遊、食宿等效益也逐年上升。這裡是端硯的發源地和集散地，一千多年來，端硯就是從這裡走出羚羊峽，穿越秦嶺，進入中原，置於達官貴人、文人雅士的案頭，研磨他們的思緒，記錄泱泱大國的歷史。

未見其人，先聞其聲，這是對端硯文化村最好的寫照。「篤」、「篤」的鑿硯聲，就像一首激昂的硯都交響曲，天天上演，一千多年，從不謝幕。這裡幾乎是家家做硯，人人鑿硯，你如果是村裡的男丁，不會做硯你都沒臉說是硯村人。隨便進入哪戶，都能看到堆放在屋前屋後的硯石，名貴的硯石還專門存放在保險箱裡。

端溪水

村民的製手藝，是祖祖輩輩傳承下來的，據説是
傳男不傳女，怕手技外傳，影響生計。當然，如
今世道變了，男女都一樣，有的女硯工雕工精細
甚至超過男性。在村裡，上至六七十歲的老人，
下至穿開襠褲的孩童，都在做硯。村裡有句祖
訓，只要是男丁，就必須穿上這件「破棉襖」
（指製硯）。經過上千年的發展，端硯的製作技
藝以家族或師徒為單位形成了各自獨特的風格。
在民國以前，基本上是賓日村的村民以採石為
主，白石村的村民以雕刻製硯為主。

在一九五〇年以前，端硯製作技藝的傳承一是家
族傳承，二是師徒傳承，都是以口傳身授的方式
代代相傳。可不管哪種傳承，都必須要拜師入行
方得傳授，徒弟才能學藝。拜師以後，徒弟要為
師傅幹兩年雜活，師傅才正式教你製硯手藝。在
硯村，有拜「伍丁」祖師的習俗。每年農曆四月
初八，硯村的村民不管男女老少都要到村裡的宗
祠舉辦奠拜伍丁先師拜師活動，師傅收徒也在這

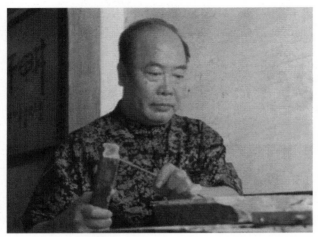

程文大師

一天舉行。在硯村，現有兩塊明代的「伍丁先師神牌」，見證了這段歷史。

伍丁是先秦時期蜀國的五位力士，根據《華陽國志・蜀志》載：「蜀有五丁力士，能移山，舉萬鈞。」《史記》載：秦惠王想攻打蜀，就騙蜀人說有五石牛能糞金，想獻蜀而無路。蜀使伍丁力士開路，秦得伐蜀。後人為了紀念伍丁為人類所作出的貢獻，被供奉為石匠的祖師，每年農曆四月初八都要舉行盛大的拜祭儀式。二〇〇六年，這一習俗得以恢復。

程文是目前端硯行業唯一的一位國家級非物質文
化遺產項目（端硯製作技藝）代表傳承人。他出
身於白石村的程氏端硯世家，從小受父輩嚴教，
注重製硯技藝傳承，基本功紮實。他師從老一輩
製硯名師程泗，從事端硯製作四十多年，徒弟超
過三百人。他的作品構圖簡潔，刀法深厚，雕刻
技法以浮雕線刻為主，喜用圓口刀陽刻起線，線
條大膽誇張，虛實相生疏密有致，藝術風格鮮
明。作品「旭日東昇」硯、「晨曦」硯獲國家特

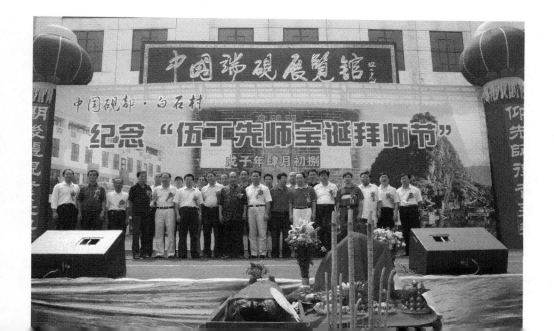

別金獎。現雖已年近花甲，仍享樂於刀耕之間，
他的兒子已繼承父業，程氏硯雕世家後繼有人。

梁煥明的祖輩民國期間在廣州開了一間「茂隆硯
鋪」，專門從事端硯生意，自產自銷，他從小跟
父親學藝。一九六八年在白石生產隊端硯廠從事
製硯，其間為廣東省外貿出口公司修復舊端硯，
並師從文物鑑定專家曾土金學習端硯鑑定工作。
梁煥明製硯，繼承傳統，技法嫻熟。他善於製作
傳統硯式，所製箕形硯、抄手硯、太史硯頗得唐

黎鏗

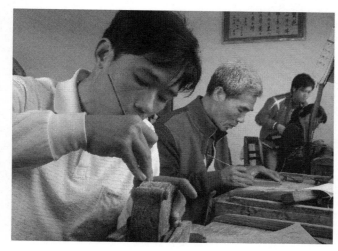

程八父子在刻硯

宋遺風。在傳統創作題材上開拓創新，以淺刻、
淺雕、淺浮雕的技法雕刻山水、花鳥、魚蟲、瑞
獸等。一九七〇年代，作品「百鳥歸巢」硯、
「百福」硯被國家故宮博物院收藏；「金猴獻
壽」硯被廣東省工藝博物館收藏，他精湛的技藝
獲得社會的認可。二〇〇九年，他被評為中國文
房四寶製硯藝術大師稱號。

程八，書名程均棠，在家裡十個兄弟姐妹中排行
第八，人稱八叔。據其家族譜記載，其十六世祖
宗程仕桂在清朝康熙年間從肇慶市寶月台毓秀坊
遷居至肇慶市黃崗鎮白石村惠福坊，從那時候起

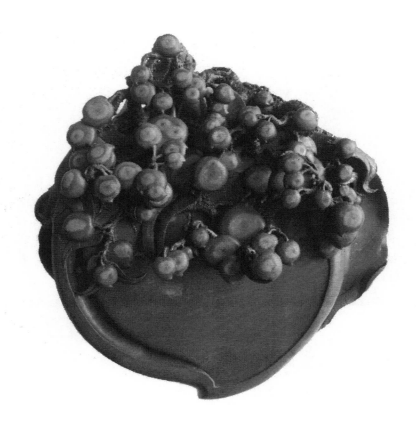

至今，其家族一直從事端硯製作，傳到程八這一
輩已經是第十二代。祖輩雕刻的端硯多用以進貢
朝廷，所刻製的貢硯做工精美、雕刻精細、硯形
考究，現在程八本人還保存著其祖輩創作的貢硯
拓片。程八秉承傳統，但學古不拘泥於古。在製
作端硯流程中，嚴格按照規程，一絲不苟，做到
一個程序不能少，一個步驟不能漏，表現出老一
輩民間端硯工藝師的嚴謹作風。在創造中，程八
不斷開拓創新，因石造型從不被條條框框限制自

己的構思。他創作的古琴硯、盒硯、花瓶硯、席
紋硯、箕形硯等仿古端硯，刀工細膩，活靈活
現，巧奪天工，既繼承了前人的手藝，又體現出
創新，深受藏家喜愛。他獨特的技藝水平使他成
為廣東省非物質文化遺產傳承人。

二〇〇五年，端硯製作技藝被列為國家級首批名
錄，硯村也被授予國家文化產業示範基地，傳統
的端硯製作技藝得以發揚光大。

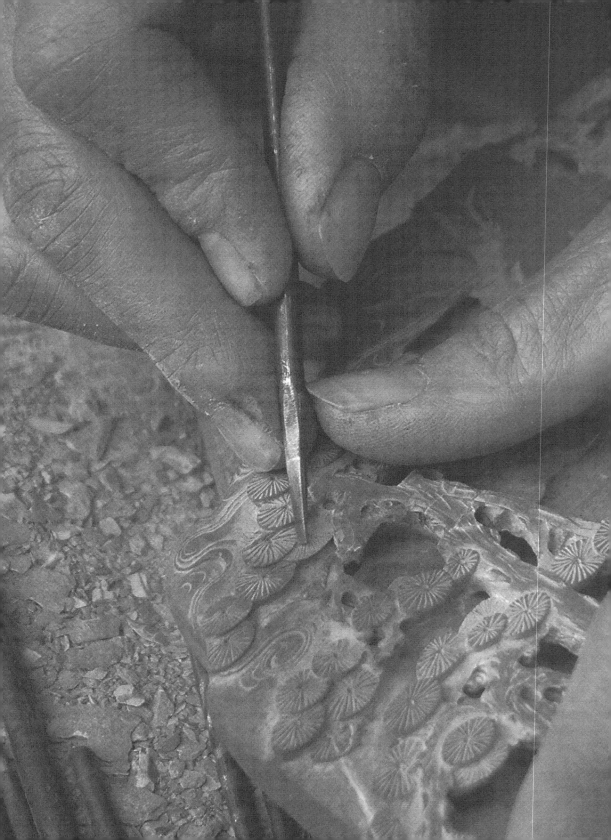

The stonemasons at Duanzhou subtly demonstrate their artistic tastes in each ink-slab making process ranging from quarrying, selecting, classifying, designing, grinding, to sculpting and polishing.

端州石工
巧如神

「工夫在詩外」，從採石、
搜石、維料、設計、光身、
雕刻、打磨等的工序，端州
的石工，巧妙地渲染出端硯
的藝術感染力。

端硯的製作講究「石」、「工」、「藝」。一方硯台的製作要經過採石、搜石、維料、設計、雕刻、打磨、上蠟、配盒等多道工序，而每道工序又有很多講究。

採石　製硯的第一個環節。也是整個製硯過程中最苦、最累、最危險的環節。端硯名貴，最根本的條件在於硯石的石質。在整個行業中，從事採石的硯工只有二三百人。採石，首先懂得看石，端硯礦脈只有三十到五十釐米厚，石工稱為「石

採石

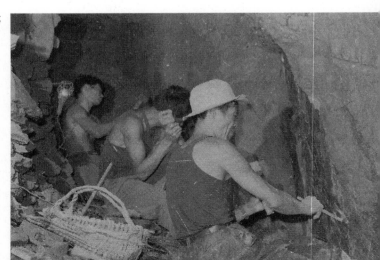

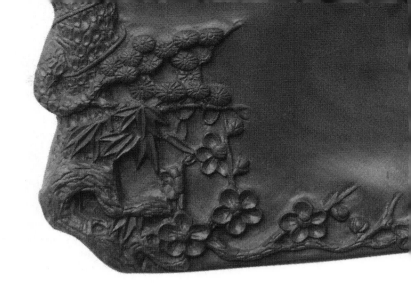

肉」，是製硯的最佳石材，上下石層叫「頂板石」、「底板石」，也可製硯，再上下石層叫「頂石」、「底石」，因粗硬不能做硯材。端硯石礦屬泥質板岩，硬度不高，不抗震，自古以來都以手工開採，勞動強度大，採石技術高。礦脈呈夾豆狀，常有斷脈，硯工要順石脈開採，在「頂板石」與「底板石」之間下鑿開柳鑿出硯石，優質硯石可用率不到三分之一，故有「端石一斤，價值千金」之說。

開採硯石難度最大的要數老坑和麻子坑。老坑，位於羚羊峽西江邊，礦脈呈四十五度角深入地下，因洞內低於西江，長年積水，只有在秋冬涸水期，才可抽水採石，到了春夏豐水期則不可

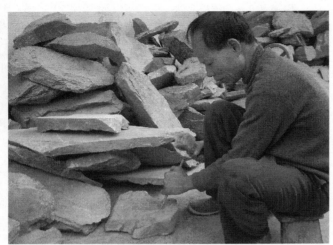

維料

採。過去沒有抽水機，硯工用陶罐排著隊向外排水，最多達兩百多人。老坑開坑採石於唐代中期，硯坑高不足一米，採石工只能彎著腰爬進去，洞內因不通風，空氣渾濁，採石工十有八九患有矽肺病，不少採石工四五十歲就「魂歸地府」。老坑是皇坑，民間不得私採，凡開採由朝廷派人監採，取夠貢數則封坑。這種採石方式一直延續至一九七六年才得以改善。

維料　製硯的第二個環節。開採出來的硯石並不是全部都可以作硯材，硯工要將有瑕疵和裂痕的石料，或爛石、頂板底板去掉，剩下「石肉」，

這道工序一般由能「看穿石」的老硯工掌錘。硯工根據硯石的質量鑿成所需硯形的硯璞，將硯石最好的部分留作墨堂，一方端硯石質的優劣都以墨堂之硯石作評價，石品花紋亦放在墨堂之部分（石眼除外）。

設計　就是根據硯石的質量和硯璞形狀，按照作者意圖進行設計。端硯設計講究「因石構圖，因材施藝」，充分利用石品來創作。硯台無論如何設計，一個基本原則就是要留有研墨用的空間，

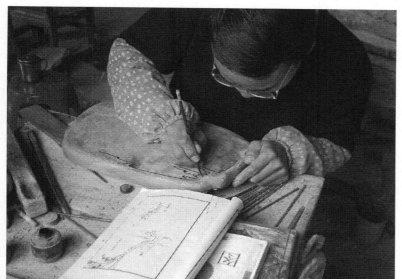

設計

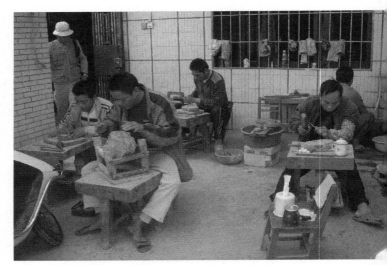

白石村端硯作坊

稱為硯堂。幾千年來，硯從實用文房用具發展到
賞用結合的硯台再到純收藏的藝術品，都離不開
這個原則，否則就不是硯，是石雕。硯形除了傳
統的形式外，現代的天然形、隨形或抽象形也是
設計的主要內容。題材有傳統的龍鳳瑞獸、花鳥
魚蟲、八寶奇珍，也有現代的山水人物、亭台樓
閣，並可把重大歷史題材融入端硯創作中。還要
彙集文學、歷史、繪畫、書法、金石於一體，將
一方普通的硯台昇華為一件藝術品。

雕刻 硯石製作成硯台的重要過程。硯雕藝人在長期的創作實踐中，練就了一身真功夫。不少硯工能獨立設計、雕刻，他們不需要圖紙，只在硯胚上確定好硯堂和雕花位置，想好題材，就可以直接在硯上雕刻。雕刻講究恰到好處，處理得當是錦上添花，處理不當就會畫蛇添足甚至弄巧成拙。端硯價值的高低，雕刻起關鍵作用。雕刻的第一步，就是要做好硯璞，硯工叫做「光身」。

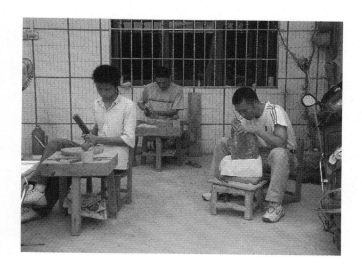

光身硯就是沒有雕刻花紋圖案的硯，要求硯形準確，硯堂、硯底平整，線條直挺流暢，硯堂、硯池、池頭、硯邊等比例合適。雕刻技法有深雕（行話叫深刀）、淺雕（淺刀）、薄意雕、細刻、線刻等，還有適當的通雕（鏤空）、圓雕等，名貴的硯石不雕或少雕，平板硯多為優質硯石。

打磨　成硯的最後一道工序。在硯村，村民在家門口擺著木盆磨硯成為一道亮麗的風景線。打磨是細緻活，多由女性負責。打磨的目的是要磨去

雕刻

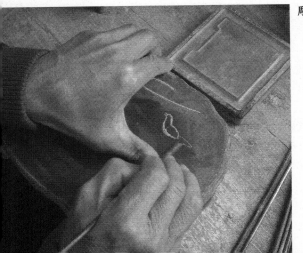

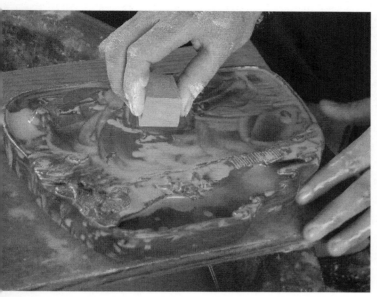

打磨

鑿口、刀路，磨平硯堂、硯邊、硯底。使硯台手
感光滑。打磨工具是用油石加細河沙粗磨，然後
再用滑石、水磨砂紙細磨。硯台打磨效果的好
壞，直接影響硯台的品質、使用效果和經濟價
值。人們在選擇端硯的時候，除了用水濕查看石
色，鑑賞石質和石品花紋外，還常用手摸硯堂，
看是否細膩、潤滑，這與打磨有直接關係。

上蠟　是端硯製作中一道特殊的工序，我們在市
場上看到銷售的端硯都是深紫色的，但在硯村，

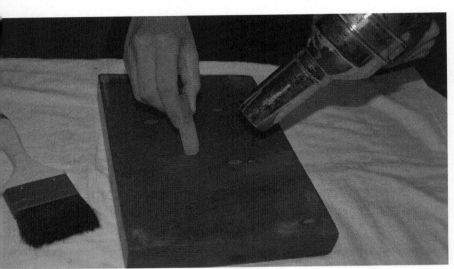

上蠟

我們看到硯工雕刻的端硯都是灰色的，這就是上蠟的效果。上蠟的目的一是為了保護硯石，二是便於觀賞石質。上蠟是將打磨好的硯台加溫，塗上蜜蠟。歙硯、洮硯宜用液狀石蠟塗抹。

配盒　好馬配好鞍，好硯配好盒。端硯製作完成，必須配上名貴的木盒。硯盒起著防塵和保護硯石的作用，同時，硯盒本身也是一件藝術品、裝飾品。硯盒的用料很講究，名貴的甚至用紫檀、黃花梨、酸枝、楠木、雞翅等硬木。一般用坤甸、雜木，還有的用錦盒。硯與盒必須吻合，

同時要考慮到木盒的乾濕度，硯盒可能會整體收
縮，因此要稍比硯石四周寬些，以便於硯石取出
洗滌。總之，配上盒子，能使端硯顯得更加古樸
凝重，更加名貴。

配盒

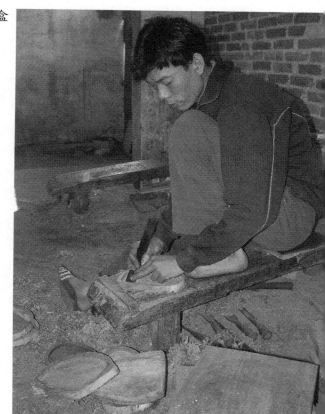

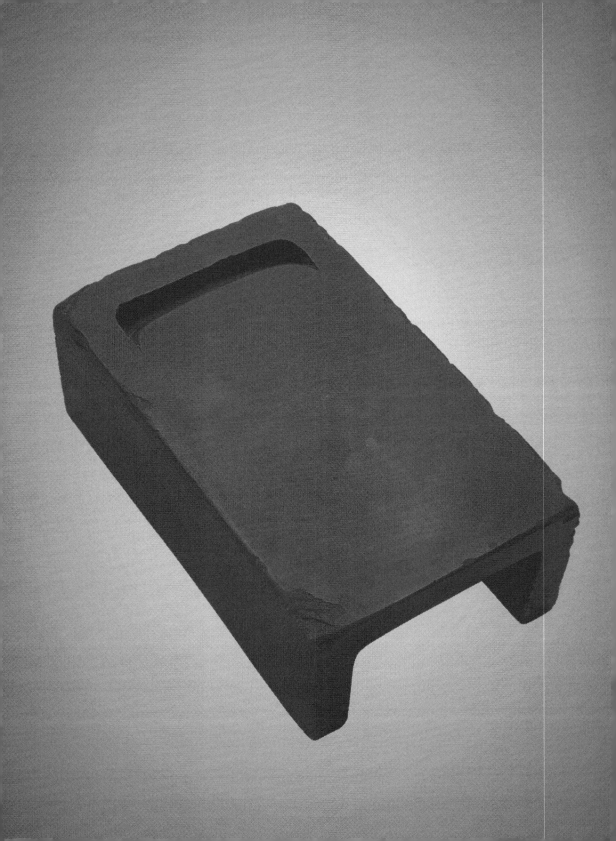

Over several thousand years in history, numerous literati have expressed their appreciation of these rare ink-slabs in the form of poetry.

歷代文人
論端硯

古往今來數千載，無數的文
人墨客，都用詩詞盡情地表
達出對端硯這一稀世珍寶的
讚賞，請聽他們說來。

唐端溪箕形硯

端硯自問世以來，就深得文人雅士厚愛。文人不
但用硯、賞硯、品硯，還研究硯，賦予端硯豐富
的文化內涵。相傳唐太宗李世民將一方端溪石渠
硯賜給唐代大書法家褚遂良，褚遂良如獲至寶，
引以為耀，並在硯上題寫「潤比德，式以方，繞
玉池，注天潢。永年寶之，斯為良」。他經常用
這方端硯臨寫王羲之的《蘭亭序》，他的楷書被
推為唐楷的新規範，對後世有很大影響。可謂名
人、名硯、臨名帖，被傳為佳話。又傳我國歷史

上唯一的女皇帝武則天將一方「日月合璧，五星聯珠」的端硯賜給名相狄仁傑，震動朝野，名揚天下。狄仁傑把它視為稀世之寶，並在硯台上鐫刻銘文表白忠君愛國和堅貞的心跡。

在唐代，端硯作為最好的硯台已被廣泛認可。當時，社會穩定，文風鼎盛，湧現了顏真卿、柳公權、李邕等一大批書法家，閻立本、吳道子、周昉等著名畫家，王維、李白、杜甫等偉大的詩人。其中不少詩人留下了讚美端硯詩句，如李賀《楊生青花紫石硯歌》中「端州石工巧如神，踏

天磨刀割紫雲」最被世人熟之；還有劉禹錫《唐
秀才贈端州紫石硯以詩答之》的「端州石硯人間
重，贈我因知正草玄」；齊己《謝人惠端溪硯》；
皮日休《以紫石硯寄魯望兼酬見贈》；陸龜蒙
《襲美以紫石硯見贈以詩迎之》；徐鉉《以端溪
硯酬張員外水精珠兼和來篇》；李咸用《謝友生
遺端溪硯》等等。可以說，唐代已基本確立了對
端硯的審美，但對端硯有較深入的研究，還是在
宋代。

程八制「辟雍」硯

宋代尚文之風遠遠超過唐代，文人墨客除了用
硯、賞硯外，還藏硯，研究硯，甚至還參與設計
硯，在硯上鐫刻硯銘更是時尚。研究文房四寶的
著作、文章也像雨後春筍般湧現。蘇易簡《文房
四譜》是第一本研究文房四寶的專著，包括筆
譜、硯譜、墨譜、紙譜。大文豪蘇東坡對硯研究
頗有心得，他寫關於硯台的詩歌、銘文多達數十
篇，其中最膾炙人口的有：「千夫挽綆，百夫運
斤。篝火下縋，以出斯珍。一噓而泫，歲久愈
新。誰其似之？我懷斯人。」

宋代著名書畫家米芾對硯台情有獨鍾，他得到一
方宋徽宗賜的端硯，從此愛硯如命，他還專程到

端州，上硯山、下硯坑、訪硯工，並著有《硯史》，他從「端州岩石」、「性品」、「樣品」等幾方面論述了端硯硯坑的位置、開採、石質、硯形硯式等，對研究宋代端硯史有很高的參考價值。傳說他還參與端硯的設計，著名的《蘭亭硯》就出自他的手。

葉樾《端溪硯譜》是第一本端硯專著，他對端硯的歷史文化，硯坑、硯石、石品、石質、硯式都有詳細的描述，是研究端硯的必備參考書籍。據

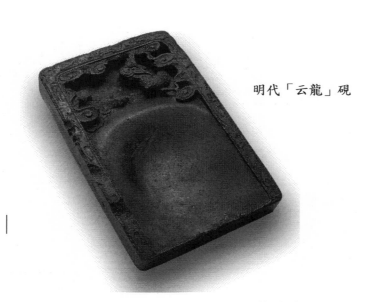

明代「云龍」硯

倫少國製「心源」
硯（麻子坑）

統計，宋代涉及端硯的論著就多達三十多本。除
以上介紹之外，還有彭乘的《墨客揮犀》（亦見
沈括《夢溪筆談》）、高似孫的《硯箋》、葉夢
得的《避暑錄話》、趙希鵠的《洞天清錄》等
等。

宋徽宗是一個偉大的藝術家，宋紹聖二年（1095），
趙佶受封於端州為端王，元符三年（1100）趙佶
繼承皇位稱徽宗，重和元年（1118）宋徽宗用端硯
御書「肇慶府」賜守臣，自此端州更名為肇慶，
取「開始帶來吉祥喜慶」之意。宋徽宗是我國歷
史上在書畫藝術方面有很高造詣的君主，他的

「瘦金體」和許多繪畫作品都是藉助端硯流芳百世的。宋徽宗對書畫藝術的愛好，帶動了整個社會的文風興旺。

元代因為戰亂和蒙古族的統治，文化發展受到很大制約，文人不被重視，文房四寶的生產更是大為倒退，端硯石幾乎全面停採，賞玩硯這種文雅之風隨之敗落，研究硯的人也寥寥無幾。元代留下來的硯銘是少得可憐，最著名要數趙孟頫《題端溪八駿硯》：「馬肝潤帶滄溟水，鴝眼涵明碧潤泉。」意思是馬肝色硯石一派滋潤彷彿攜帶浩渺滄海。鴝鵒眼花紋十分澄明如同涵容碧潤清

程八制「太平有像」硯（麻子坑）

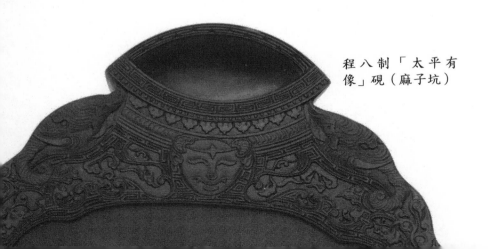

清代「九蝠云龍落池」硯

泉。硯台側面刻有「子昂孟頫松雪藏」七字。把端溪硯的顏色比作馬肝，趙孟頫還是第一人。

明代，經濟社會發展迅速，國力日益強盛，莊嚴宏偉的北京紫禁城向世界昭示明王朝的強大。朝廷以文取仕帶動文風日盛。出現了祝允明、唐伯虎、文徵明、仇英、董其昌等一批書畫名家。以景德鎮為中心的製瓷業發展到了新的高潮，官窯瓷器製作精美絕倫，社會對青花瓷、彩瓷需求量的大增，催生了一大批書畫家，文房四寶的生產十分興旺，研究文房四寶的著作也大大增加。

曹昭《格古要論》寫道：「隋唐宋皆為端州，宋徽宗封端王，以潛邸始改肇慶府，端溪在城高要縣，下岩在大江中，又名北泌，有龍潭，硯最

佳。」文震亨《長物誌》曰：「研以端溪為上，出廣東肇慶府。有新舊坑、上下岩之辨。石色深紫，襯手而潤，扣之清遠，有重暈青綠小鴝鵒眼者為貴。其次色赤，呵之乃潤。更有紋慢而大者，乃西坑石，不甚貴也。又有天生石子，溫潤如玉，摩之無聲，發墨而不壞筆，真是稀世之珍。」

論述端硯的還有張應文《清秘藏》、宋詡《竹嶼山房雜部》、高濂《遵生八箋·燕閒清賞箋》、李日華《六硯齋筆記》、王臨亨《粵劍編》、陳繼儒《妮古錄》、陳繼儒《岩棲幽事》、陳繼儒《眉公筆記》、張岱《陶庵夢憶》等。陳獻章是明代心學的開山祖，他的《過端溪硯坑》詩曰：

「峽雲鎖斷端溪水，白鶴群飛峽山紫。獨憐深山
老鴟鴒，萬古西風吹不起。安得猛士提萬鈞，亂
石溪邊夜捶碎。」

祝允明是明代中期書法家的代表，與唐寅、文徵
明、徐禎卿並稱「吳中四子」。他在《金貓玉蝶
硯銘》中寫道：「老坑石，靜而壽。所耄耋，交
耐久。若為玉蝶與金貓，鼠肝蟲臂夫何有！」明
代傑出書畫家文徵明《綠玉硯銘》有「端溪之英
石之精，壽斯文房寶堅貞」之句。

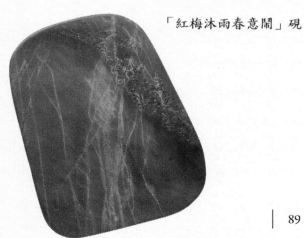

「紅梅沐雨春意鬧」硯

89

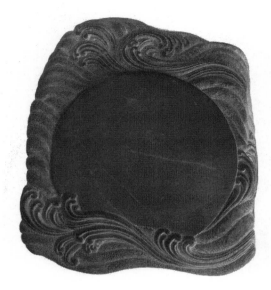

莫少鋒制
「海規旭日」硯

清代上至天子，下至寒士，對文房四寶都珍愛有
加，論述端硯的專著就有十多本，其中有高兆
《端溪硯石考》、錢朝鼎《水坑石記》、吳繩年
《端溪硯志》、黃欽阿《端溪硯史匯參》、袁樹
《端溪硯譜記》、李兆洛《端溪硯坑記》、陳齡
《端石擬》、江藩《端硯記》、計楠《端溪硯坑
考》、何傳瑤《寶研堂研辨》、吳蘭修《端溪硯
史》等。這些專著，既是研究端硯的寶貴資料，
也證明了端硯在社會中的尊貴地位。

除此之外，涉及端硯論著及圖譜更是蔚為壯觀，
其中有朱彝尊《說硯》、屈大均《廣東新語》、
金農《冬心齋研銘》、欽定《西清硯譜》、紀昀
《閱微草堂硯譜》、高鳳翰《高南阜藏硯》、計
楠《石隱硯談》、何傳瑤《寶研堂研辨》。特別
要介紹欽定《西清硯譜》、紀昀《閱微草堂硯
譜》和何傳瑤《寶研堂研辨》等等。

清欽定《西清硯譜》是一七七八年於敏中等奉敕
撰，共收硯二四一方，圖五七二幅。其中端石一

清代顧二娘制
張廷濟銘文硯

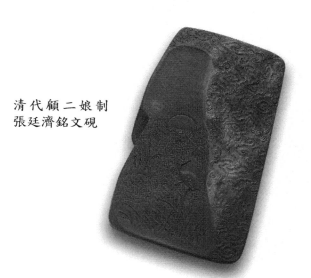

二八方，疑似端石（晉硯）二方。其餘約半，為漢瓦、漢磚及歙、紅絲、澄泥、洮、松花、螺村、駝基、紫金、玉、瑪瑙、哥窯諸硯。清代宮廷藏硯富甲天下，乾隆又好此物，特多題詠，均載於此。每硯各畫圖正面、背面，間及側面。凡有御題、御銘、御璽及前人款識、印記，皆按體臨摹，詳述尺度、材質、形制及收藏、鑑賞者姓名，是說於後。《西清硯譜》中所記載的硯，現主要藏於北京故宮博物院和台北故宮博物院。

清代的「鐵嘴銅牙」紀曉嵐，近年因電視劇的傳播，幾乎家喻戶曉。他是直隸獻縣（今屬河北）人。一七五四年進士，官至兵部侍郎、禮部尚書、協辦大學士。他博覽群書，任四庫全書總

明代「云龍」硯

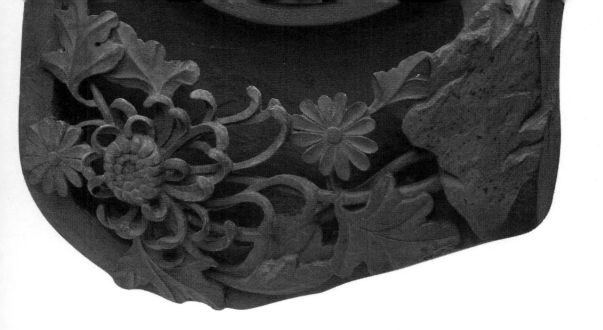

纂。《閱微草堂硯譜》收紀曉嵐藏硯一二六方，包括端、歙、淄、松花、澄泥、盤古等石，以端硯為多。雖不及《西清硯譜》，亦推獨步當時，久譽硯林。端硯部分，據清末民初徐世昌石印本摘出。

何傳瑤，字石卿。清高要西門後街（今屬端州）人。乾隆舉人。肇慶本土作者，著《寶研堂研辨》。以其生於硯鄉，又蒙家學淵源，加上潛心研究，所論精闢，故其書多為人所重視和引用。他對端硯硯坑的位置、硯坑內的情況、硯石特點、石品花紋、各坑特點、石質優劣等作了詳細的介紹與分析，書中記載的硯坑有老坑（內分大西洞、正洞、小西洞、東洞）、舊蘇坑、朝天

岩、龍爪岩、老岩、白線岩、坑仔岩、麻子坑、
軟石泮岩、硬石泮岩、打木棉蕉岩、塘寶岩、蟾
蜍坑、大坑頭石、蒲田坑、宋坑、飛鼠岩、青點
岩、七稔根岩、結白岩、菱角肉岩、朝敬岩、龍
尾青岩、果盒絡岩、黃蚓矢岩、虎尾坑、白蟻窩
岩、藤菜花岩、黃坑、砂皮洞、阿婆坑、宣德岩
等，是所有硯著論述硯坑最為詳細的一本專著。

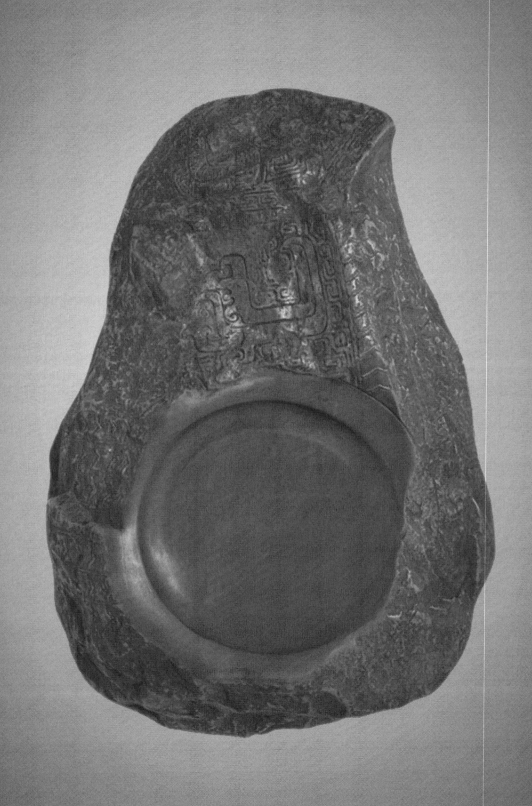

During the Tang dynasty (618-907), despite being the prime period of the feudal society in ancient China, the practical handicraft ink-slab still took shape, in its very first stage to be developed into an artwork of aesthetic values.

大唐：
橫空出世露頭角

唐代是我國封建社會的鼎盛時期，但對於實用工藝品端硯來說，尚處在初採階段。

然而，千里之行，始於足下，唐代端硯以實用為主的特點並不妨礙它具有審美的價值。

從現存資料和考古發現來看，唐代的端硯大多數以實用為主，供研墨之用，硯面基本沒有紋飾，硯形也較為單調，主要有箕形硯（與屐形、抄手硯同）、八棱形、長方形的、方形的（石渠硯）等。到了中唐，端硯也和其他藝術品一樣不斷演變和發展。硯形、硯式不斷增加，使端硯開始從純文房用品演變為實用與欣賞相結合的實用工藝美術品。一九六五年十二月二十五日在廣州動物公園唐墓出土的端溪箕形硯，硯長十八點九釐米、寬十二點六釐米、厚三點三釐米，色紫，箕

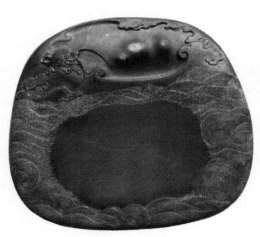

梁煥明製「雲龍」硯
（坑仔岩）

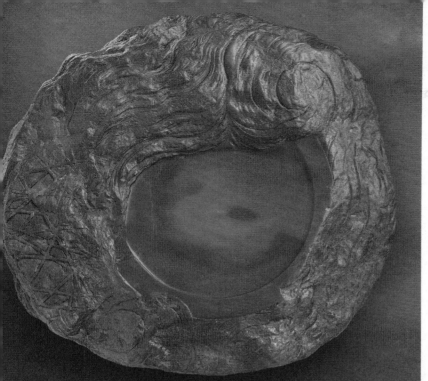

黎鏗、張慶明、倫少國製
「鳳舞九天」硯（麻子坑）

形。造型古雅，線條簡練、流暢，顯得端莊、古
樸、穩重，這是一件年代確鑿不可多得的唐代廣
東硯工的佳作。現藏廣州市文物管理委員會。

中唐以前，人們還是席地而坐，為了便於研墨和
挪動，硯大都有足，前低後高，硯堂和硯池連為
一體。中唐以後，桌椅普遍使用，人們擺脫了席
地而坐的生活習慣。文房用品被擱置於台上。硯
從高足的箕形硯發展到矮足或去足的「鳳」字
硯、風字硯等。

99

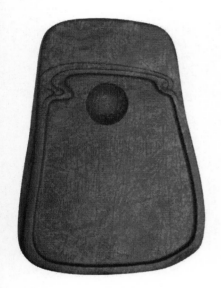

山東紅絲硯

從唐人留下的詩詞硯銘來看，端硯的形制還有其他款式，如據清《欽定西清硯譜》記載：「褚遂良端溪石渠硯，硯高三寸九份，寬四寸二分。端溪石為之。受墨處微凹。周環以渠，深二分許，廣三分。上方墨池較渠深半分，廣倍之。墨鏽厚裹，四邊俱有剝蝕，左右側面綴獸面二，各銜銅環一，釘透覆手。」從記載中可知，因為硯台周邊刻有溝渠環繞，所以命名為石渠硯。褚遂良在硯上留下了「潤比德，式以方，繞玉池，注天潢。永年寶之，斯為良」以表達對端硯的珍愛。詩人陸龜蒙藏一端硯，硯石中有蕉葉白，蕉葉白旁刻上一古釵頭，釵頭上翹著一隻白鳳，因而在硯銘上「露骨堅來玉自愁，琢成飛燕（又作物象）古釵頭」。讚美端石比玉石還好，又頌揚端硯雕刻的技巧。

台北故宮博物院藏有一方觀象硯。硯長十四釐米、厚二點八釐米，端州石，色青白而潤，八棱式，兩旁綴獸面銅耳二，右耳缺。受墨處微凹，

三面為渠，墨池分三格，上方鐫「觀象」二字，硯首側鐫「唐研」二字，均隸書。硯背深凹，中心略凸，鈐鐫「乾隆御玩」篆文方璽一，右上方有一古錢紋，四周環鐫楷書御題回文銘一首。

唐代中後期，老坑已開採，文人對端硯的鑑賞已趨成熟，講究石質和石品花紋。如李賀詩句：「暗灑萇弘冷血痕」，用春秋戰國名臣萇弘不幸被殺，死後血染石成碧，以此典故來形容端硯石中的火捺。

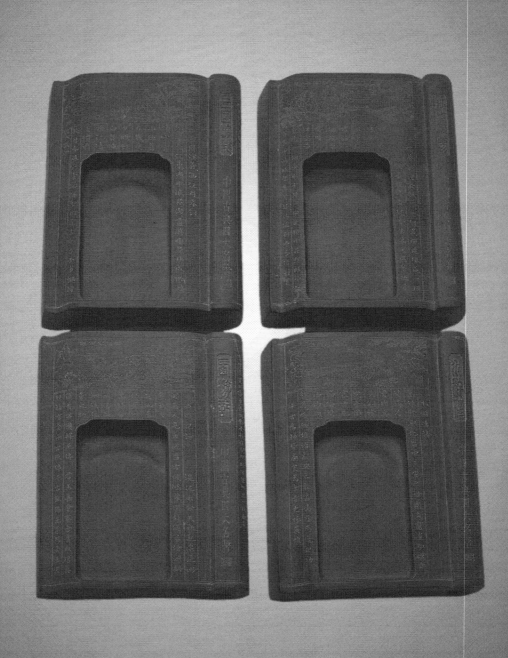

Following the Tang dynasty, the Song dynasty (960-1279) was another golden period in the Chinese history of culture and art, when the literati secured an unprecedentedly high status and thus the Duan ink-slab process enjoyed great development as well.

兩宋：
文人品題競相誇耀

宋代是繼唐代之後中國文化
藝術史上的又一黃金時代，
文臣學士取得了前所未有的
優越地位，也刺激了端硯工
藝的發展。

明代陳繼儒在《妮古錄》中説：「鏡必秦漢，硯必唐宋。」宋代是我國硯台發展的一個高峰期。文人墨客除了用端硯外，鑑賞端硯，餽贈端硯，收藏以及研究端硯之風盛行。端硯的形制比唐代豐富得多。

葉樾在《端溪硯譜》中記述的形制就有：有平底風字、有腳風字、垂裙風字、古樣風字、鳳池、四直、古樣四直、雙棉四直、瓢樣、合歡四直、箕樣、斧樣、瓜樣、卵樣、璧樣、人面、蓮、荷葉、仙桃、鼎樣、玉台、天研、蟾樣、龜樣、曲水、鐘樣、圭樣、笏樣、梭樣、琴樣、鏊樣、雙魚樣、月樣、團樣、八棱角柄秉硯、八棱秉硯、磚硯、竹節秉硯、硯板、房相樣、琵琶樣、腰鼓、馬蹄、月池、阮樣、歙樣、呂樣、琴足風字、蓬萊樣等四十九種。

據説，蘇東坡倡導「嘗得石，不加斧鑿以為硯，後人尋岩石自然平整者效之」的天然硯（或稱隨

形硯）。《端溪硯譜》還記載，宣和初御府，曾
經降樣，提供太上皇書府之用的石硯，要四側環
刻海水魚龍、三山神仙，水池則作崑崙狀，左日
右月，星斗羅列。還有貨幣硯、桃核硯、太史
硯、蘭亭硯、鳳字硯、石渠硯⋯⋯總之，五花八
門，名目繁多，端硯已經從純文房用品發展為實
用與欣賞相結合的文房藝術品。

宋代十分重視端硯的雕刻，構圖簡練，突出硯
堂。雕刻部分一般採取深刀雕刻，適當穿插淺
刀，必要時還加以細刻點綴。刻工渾厚，顯得大
方、古樸、雅緻，粗中有細，重點突出。鐫字刻
銘已很盛行，形制品類繁多，刻工精巧。

黎�制「星湖
春曉」硯

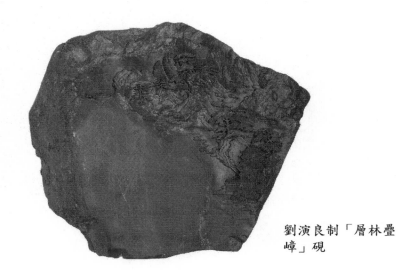

劉演良制「層林疊
嶂」硯

現藏台北故宮博物院有兩方宋代蘇東坡的端硯：
一方是蘇軾東井硯。水岩石，色紫細潤，鳳池
式，上斂下豐。受墨處寬平微凸，斜入墨池。硯
首鐫楷書「東井」二字，旁拱星雲。下方側鐫楷
書乾隆戊戌御銘，下鈐鐫「太」、「璞」篆文連
珠方璽。硯背上方鐫行書「軾」一字，左方鈐鐫
「墨林生」篆文方印一，右方凸起一眼柱，下方
綴鳳足二。《西清硯譜》卷八有記錄。另一方是
蘇軾的「從星硯」。端溪梅花坑石，椶褐色，長
方式。受墨處微凹，池如一字，旁有一眼凸起如
月，襯以流雲。上方側鐫隸書乾隆丁酉新春御題

詩：「天池一月印，寧宇眾星拱；爓火寧和比，陶泓永得完；依然北朝宋，真出老坑端；清伴文房暇，摛辭愜深翰。」下鈐鐫「比德」、「朗潤」篆文方璽二，右方側鐫蘇軾行書銘：「月之從星，時則風雨；汪洋翰墨，得此是似；黑雲浮空，漫不見天；風起雲移，星月凜然。」下鈐鐫「子瞻」篆文方印一。硯背中心斜凹，下方無邊框。中列柱六十三，上如有眼，狀眾星羅列。《西清硯譜》卷八有記錄。

米芾的「蘭亭硯」現藏台北故宮博物院。端溪老坑石，呈紫色，質溫潤，通體俱有剝落。受墨處淺凹，墨池如一字，周邊刻臥蠶紋。左側及上側

劉演良制「青山湖閣觀碧水」硯

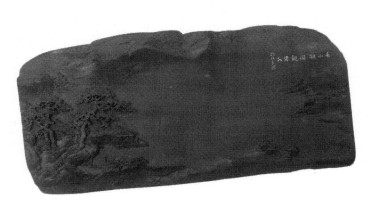

刻《蘭亭修禊圖》，右側及下側，鐫米芾臨《蘭
亭序》，引首有「雙龍」圓璽一，後有「宣和」
長方璽一，「紹」、「興」連珠方璽，均篆文。
末鐫「米芾」篆文長方印一。硯背中心深凹，上
方有剝蝕痕，下方鐫隸書乾隆丙申秋御題詩，下
鈐鐫「比德」、「朗潤」篆文方璽二。《西清硯
譜》卷九有記錄。

太史硯是宋代主要硯式之一，一九七三年高要縣
連塘鎮察步廟嘴山墓葬出土了一方宋代太史硯。
硯長十六點七釐米、寬十釐米、厚五點八釐米。
石淺紫微帶蒼白色。硯堂下部有眼一，色綠帶
黃，有瞳子，暈作五重。硯坯平正、莊重，線條
簡練，形制古樸。硯底留石柱七，長短不一，柱
頂刻圈紋，以模擬石眼，似寓作北斗星。現藏廣
東省博物館。

抄手硯也是宋代主要硯式之一，硯長十五點五釐
米、寬十點四釐米、厚二點五釐米。宋坑石，色

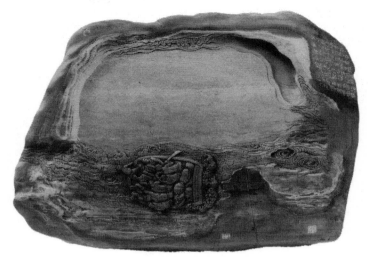

梁弘健制「黃河
競渡」綠端硯

蒼灰微紫，無紋飾。硯四周線條平正，硯池較
深，且硯池底線條明晰，成菱形、銳角，這種硯
池實屬少見。一九八五年九月廣東潮州（宋墓）
劉景墓出土。現藏廣東省博物館。

前面提到宋徽宗賜端硯給米芾。近年在王安石故
鄉江西省東鄉縣虎形山鄉沅裡上池王家村，發現
一方宋徽宗用過的端硯，這是東鄉文化館夏懷平
發現的。經江西大學歷史系教授姚公騫鑑定，認
為此硯乃屬宋徽宗賜給大書法家米芾，確定無
疑。該硯長二十三釐米、寬十四點五釐米、厚九
釐米，重八點二五公斤。礫岩長側面刻有盤龍一
條，寬側面刻有飛鳳一隻，底部尚存米芾親手刻

寫的徽宗賜硯銘文。經考證，此硯原屬徽宗使用，有一次，徽宗辦壽，滿朝文武賀壽畢，徽宗要米芾為他題詞，米推說今日賀壽未帶上文房四寶，徽宗即叫他借用自己龍案上的端硯使用。用畢，米芾便說：皇上的端硯今日被臣玷污，有失尊嚴，乾脆賜給臣如何？宋徽宗明白他的意思，乘興之下便滿口答應了。米芾高興異常，顧不得滿硯墨跡，便把它往懷裡一抱，連謝恩也來不及便離開了宮殿。返家後，他將賜硯經過刻在端硯底部。現除了個別文字因年代久遠模糊不清外，其餘文字仍清晰可辨。

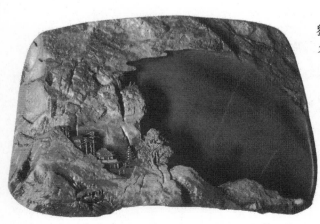

劉演良制「秋山夕照」硯

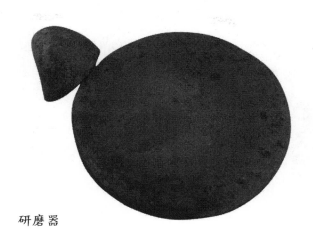

研磨器

抗金英雄岳飛同樣把端硯視為珍寶，他在硯背刻
銘言志：「持堅守白，不磷不緇」八個行草大
字。硯側鐫上楷書：「枋得家藏岳忠武墨跡與銘
字相若，此蓋忠武故物也。謝枋得記。」硯的兩
側鐫刻文天祥的銘文：「岳忠武端州石硯向為君
直同年所藏，咸淳九年十二月十有三日寄贈。天
祥銘之曰：硯雖非鐵難磨穿，心雖非石如其堅，
守之弗失道自全。」

岳飛在歷史上是文武雙全的抗金名將，不僅以戰
功名垂青史，還以一闋《滿江紅》唱絕古今。其
硯銘「持堅守白，不磷不緇」，正是他偉大一生
磊落襟懷的寫照。硯銘墨跡雄豪沉健，運筆如雷
電霹靂，體現了他生前氣吞胡虜、還我山河的壯

111

烈情懷。說不定那首至今仍膾炙人口的《滿江
紅》，就是用這塊端硯磨墨揮毫寫出來的。

一方端硯凝聚了三位民族英雄的丹心赤膽，浩然
正氣，見證了三位民族英雄可歌可泣的感人故
事，真乃是中華奇珍，國之重寶了，而文天祥之
後，該硯繼續流經多位名士大家之手，為它錦上
添花。明末大書畫家董其昌曾收藏過它，在硯的
下側留下銘文：「玄賞齋寶藏。」清初為平湖朱
建卿所藏。清康熙年間，轉到書畫家、文學家、
鑑藏家西坡主人宋犖手裡，其間大學問家、端硯
研究家、鑑藏家朱彝尊在硯上留下題記：「康熙
壬子二月四日朱彝尊觀於西坡主人。」半個世紀

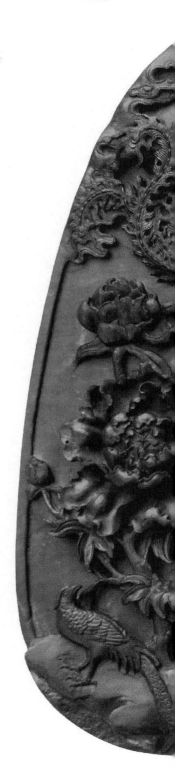

後又有良常王澍題記：「雍正八年夏六月十有九日良常王澍拜觀。」清道光元年（1821），東陽令陳海樓於都門市上得之。清光緒甲午年，為狀元吳魯任安徽督學時獲得，吳魯是福建晉江錢塘村人，是目前所知岳飛硯的最後一位藏家。吳魯死後，「岳飛硯」由在老家的兒子吳鐘善保存。吳鐘善於一九三〇年病逝，「岳飛硯」由在家的次子旭霖收藏。一九六六年「文革」開始，「岳飛硯」從此下落不明。

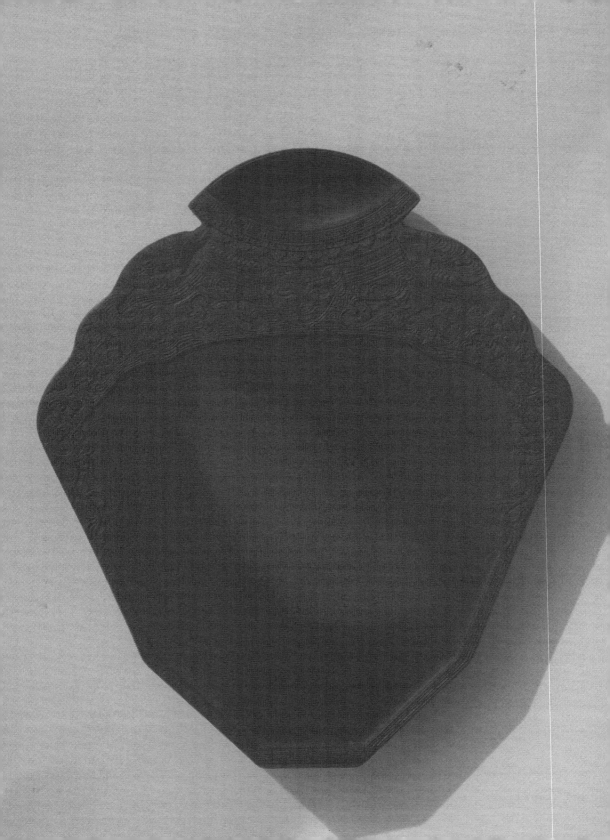

As of the Ming and Qing dynasties (1368-1911), the ink-slab workmanship was better than ever, improved with distinctive design, elegant structure, and exquisite sculpture.

明清：
平民帝王共奏華章

明清兩代，無論從設計的獨具匠心，從造型的古雅大方，到雕刻的精緻細膩，遠遠地超過前代，端硯工藝達到了頂峰。

元代因為戰亂和蒙古族統治，漢文化受到很大沖
擊，文人社會地位大不如前，端硯也和其他藝術
品一樣無論是生產數量和質量都大為退步。端硯
的製作風格受蒙古族影響顯得渾厚粗獷，題材內
容以動植物為多，表現手法多見深雕和圓雕，有
的採用立體雕。但值得欣慰的是，元代硯坑基本
停採，政府派兵看守，端硯資源得到有效保護。

明清兩代的端硯在宋代發展的基礎上，有了新的
飛躍。明代的端硯，由於社會上鑑賞硯台（特別
是端硯）以及藏硯之風甚盛，硯工們為了迎合文

敕封太子太保伍丁
先師神位

黎鏗制「南粵
花開」硯

人雅士的品位，也由於端石經過歷年的開採，硯
材日漸缺乏，於是在設計、形制乃至雕刻方面要
求有所突破。縱觀明代的端硯，無論從設計的獨
具匠心，還是造型的古雅大方，以及雕刻的精緻
細膩，確實遠遠超過前代。其特點是：

巧用天工　硯工們為了迎合一些文人推崇「天然
去雕飾」的端硯，巧妙利用天然硯石的石形、石
皮豐富的色彩，乃至天然蟲蛀，硯石中的紋理，
珍貴的石品花紋，罕見的石眼等等。在天工的特
殊基礎上稍加人工點綴，往往可以成為天人合一
的難得的藝術品，不少作品甚至可以説前無古
人，後無來者，獨此一件而已。如利用石皮的色
澤作山石或樹幹（松），利用魚腦凍作潔白的雲
霞或作白浪，利用蟲蛀作岩洞（穴），利用石眼

作「珠」、作「星星」或「月亮」，或作各種動物的「眼」。如廣東省博物館珍藏的清端溪「香石硯」（香石，為清代著名書畫家黃培芳之號，香山人，字子寶），該硯估計為黃培芳設計及收藏。原硯石的面背一側遍布黃褐色的「黃龍」，作者盡量保留原狀，硯面右側利用原石的突兀嶙峋，雕刻為蒼勁的老松，其左下方開鑿為硯堂。硯背則沿石皮稍加勾勒為萬仞岩穴，全硯渾如天成，洵為「天工人工，兩臻其美」的作品。

端方厚重的風格　明端硯的硯形仍保留著端方厚重的風格，但硯形、硯式卻趨向於多樣化。它起著承上啟下的作用：繼承和發展了唐宋以來的形制，而又在此基礎上發揚和創新，創造了更多的硯形、硯式。

明端硯的紋飾題材十分廣泛，諸如花鳥、魚蟲、走獸、山水、人物（包括仙佛）、博古（圖紋、器皿）等，其中又以雲龍、雲蝠、龍鳳、雙鳳、

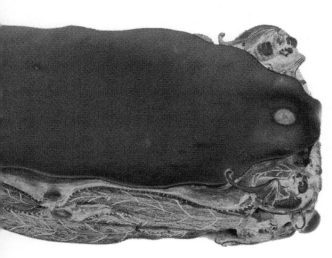

梁煥明制「福在眼前」硯

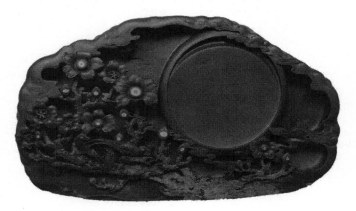

紫端

松鶴、竹節、荷葉、仙桃、靈芝、秋葉、棉豆、花樽、玉蘭、太平有像等居多。上述端硯題材，有表示吉祥、如意、喜慶、賀壽、祝福；或表示鎮邪、引福，或表示清高、氣節等等。

明代坑硯開採比較齊全，特別是老坑（水岩）洞已挖進至東南側大西洞、東北側水歸洞⋯⋯不少優質水岩硯石被開採出來。故有「佳石工精」之說，因而在雕刻方面非常講究，當時大抵一般以淺刀雕刻（即低浮雕）為主，以細刻、線刻甚至微刻（主要表現為鳥獸之毛羽）配合，並適當穿插深刀（高浮雕）雕刻。所雕刻的物象生動，形神兼備；線條簡練，活潑流暢，渾厚而又富於變

化。文人墨客或達官貴人多在硯底、硯側鐫詩、刻銘、題款，鐫刻硯銘。人們對鑑賞端硯上的鐫詩、題銘也感到是一種藝術享受。

端硯發展到清代，可以說從全盛逐步走向衰落。大抵由康熙至乾隆為全盛時期，道光以後逐漸走向衰落。一是藝術上沒有長進，不少端硯在題材、形制、雕刻或以仿製前人為尚，或雕刻過於精細甚至成了煩瑣的堆砌；二是端硯的採石和刻製走下坡路。

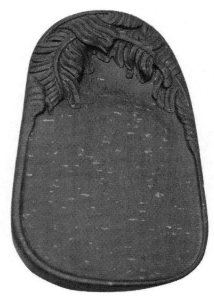

安徽歙硯（芭蕉葉硯）

隨著社會經濟的發展，清代初期端硯也和其他工藝品一樣，達到空前的繁榮。在端硯硯材的種類、名坑硯石的選擇，硯石的形制、雕刻技藝、石品花紋的品評等方面，都有許多新的創造、新的突破。製硯工藝十分精緻、刻工纖巧，甚至連配木盒的裝潢也都十分講究，有的硯盒為硬木漆盒，鑲嵌美玉或象牙，或金線銀線，有的硯盒本身就是一件精美的工藝品。清代諸硯的雕刻不僅精雕細刻，而且題材廣泛，內容豐富。端硯精心刻製之後不少還附以名人題記，或摹刻古器物銘文以作裝飾，使端硯身價更高。

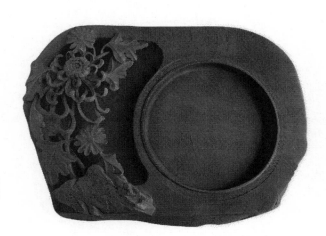

甘肅洮河硯

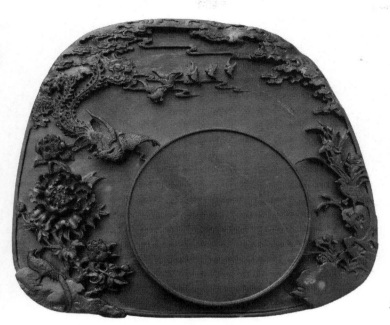

端硯

清代康熙、雍正、乾隆三位皇帝推崇以漢文化治
國，喜歡書畫、文玩。雍正皇帝《題綠端石
硯》：「品物呈瑞，可潤可方；傳經說聖，在水
一旁；與我懷人，子孫珍藏。——雍正乙卯仲秋
月書。」乾隆皇帝在歷朝的帝王中，可以說是最
喜愛收藏文物和藝術品的，他下令編撰的《西清
硯譜》，是中國歷史上第一部由官府編撰的硯
譜。他從宮中收藏的上千件古硯中挑選出二四〇
方，編撰了《西清硯譜》，其中端硯就占了一三

肇慶閱江樓

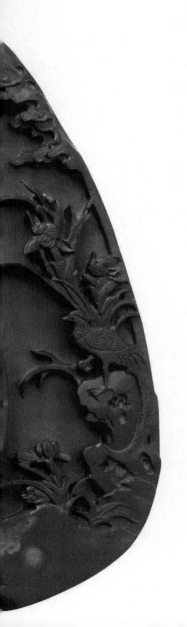

三方，澄泥硯五十五方，歙硯十八方，洮硯只有一方。不少硯上都有乾隆皇帝的御銘，為端硯題銘就有幾十首之多。其中《題褚遂良端溪石渠硯》云：「下岩端石尚貽唐，況是曾賓褚遂良。摹古可臨蘭亭帖，憂讒或草愛州章。淑躬克踐潤為德，持己無慚式以方。獨笑咸亨竟昏懦，那思執手付文皇。」《題宋蘇軾從星硯》云：「天池一月印，空宇眾星攢。爝火寧相比，陶泓永得完。依然北朝宋，真出老坑端。清伴文房暇，摛辭愜染翰。」

嘉慶、道光之後，端溪硯石的開採逐漸減少，一些名坑因塌方而停採，如水岩在嘉慶年間曾一度「石幾盡坑閉不復採」。後至道光八年（1828）又重新開坑採石。端溪硯石產量減少，迫使當時

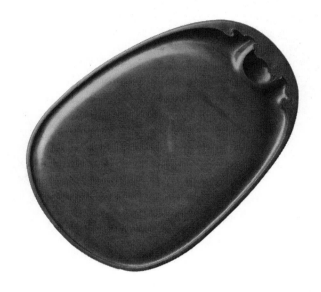

刻硯藝人以工取勝。那時的端硯越來越多地失去
了實用價值而成為單純的文玩之物，成為擺設文
房（書齋）中的欣賞品或珍藏品。

清代湧現了一批著名的端硯收藏家，如黃任、紀
昀、高鳳翰、高兆、楊以增、林佶、黃易、金
農、朱彝尊等。

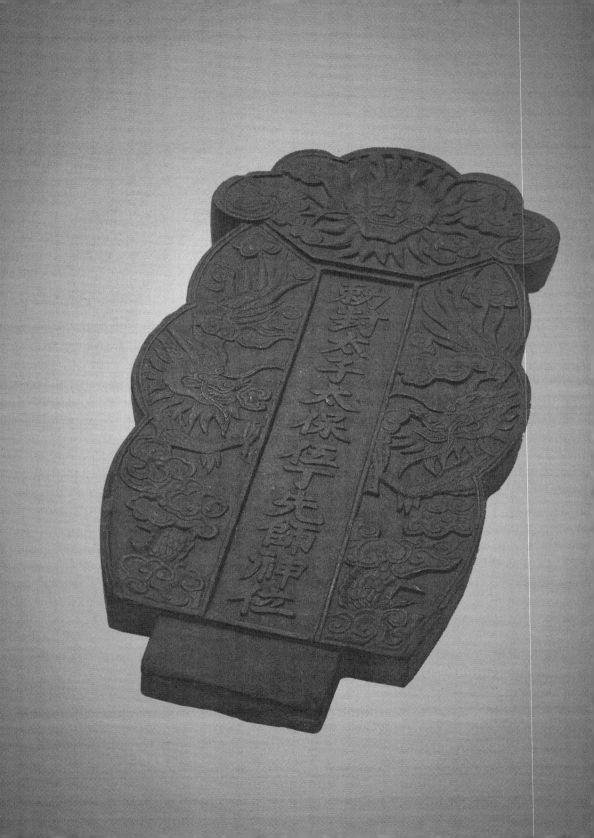

As one of the four treasures of the study, Duan ink-slabs still full of ink are used to write about the new and modern time, without getting outdated over the past thousands of years..

推陳出新的
現代端硯

端硯這朵中國文房四寶中的奇葩，穿越千年的時光隧道，依舊用盛滿墨汁的硯堂，譜寫新時代的篇章。

端硯揚名於唐，興於宋，精於明清，振興於當代。

端硯發展到了清代末年和民國時期又是一個低谷。因為內憂外患，端硯發展基本停頓。在硯村，只有個別作坊以雕刻端硯勉強維生。許多硯工不得不轉行從事農業或外出打工。新中國成立後，在黨和政府的關懷和大力支持下，二十世紀六七十年代，國內經濟逐步改善，為滿足出口需要，在國家輕工業部的大力支持下，老坑、坑仔岩與麻子坑三大名坑重新開採，端硯生產逐步走向繁榮。這一時期，政府成立了肇慶市端溪名硯廠和肇慶市端硯廠，端硯原產地黃崗白石村、賓日村也分別成立了村級端硯廠，產品以銷往台灣地區，出口日本、韓國及東南亞為主。私人作坊完全取締，老藝人應招進入工廠當工人，帶徒授藝。端硯產品以傳統樣式為主，題材多是龍鳳松鶴、花鳥魚蟲。

一九七〇年代末至一九八〇年代初，改革開放的
春風吹遍中國大地，端硯作坊恢復，端硯創作進
入了藝術百花齊放、異彩紛呈的階段。最多時一
年銷售的端硯多達二三十萬件，其中百分之八十
以上出口，創匯上千萬美元。一九九〇年代中後
期，日本經濟出現了嚴重的金融危機，而中國經
濟卻一路飄紅，高速發展，國民生活水平不斷提
高。承繼和弘揚中國優秀傳統文化，逐步成為中
華兒女體現民族自尊的主流，作為凝聚厚重傳統
文化的端硯，百分之八十以上進入中國人的家庭
與生活。二〇〇四年，端硯故鄉廣東肇慶被中國

蘭濤作品山西澄泥硯
（「歲寒三友」硯）

倫少國製「芭蕉」硯

輕工業聯合會、中國文房四寶協會授予中國唯一的「中國硯都」；二〇〇五年，端硯製作技藝成為國家級非物質文化遺產保護項目。至此，有著一千三百多年歷史的文房重寶端硯，進入了史上最輝煌的發展時期。

在政府的重視下，端硯人才輩出，傳統的製作技藝得以保護和弘揚，逐步形成了各具特色的藝術風格。端硯題材空前豐富，山水、人物、花鳥樣樣都有，政治題材、歷史事件、民風民俗各領風騷，文學名著、詩詞歌賦、書法繪畫也都在端硯上爭奇鬥豔。現代的端硯更強調收藏價值，講求名家之作，文人參與設計端硯已成時尚，全國各地的製硯大師也都把創作端硯視為重要的藝術創作。

端硯自問世，就是文人的書寫工具，也是文人雅士抒發感情、餽贈親友的名貴禮物，收藏家的匣中之物。許多文人參與設計和創作端硯，其作品

個性鮮明，內涵豐富，講究意境，表現手法簡
練，深受文人喜愛。當今端硯創作除了傳統的民
間藝人製硯外，有更多的文化人加入到端硯的創
作中，他們並沒有刻板地繼承傳統的製硯規範，
而是把自己對硯的理解和藝術感覺通過硯表現出
來。

端硯，這朵中國文房四寶中的奇葩，穿越千年的
時光隧道，依舊用那盛滿墨汁的硯堂，譜寫新時
代的篇章。趙樸初先生的《題肇慶端溪硯》詩，
令人回味再三：

端硯能專百代名，今朝蓋信石工神。
不虛萬里風輪轉，來賞青花看紫雲。

陳偉剛制「人面桃
花」硯，（坑仔岩）

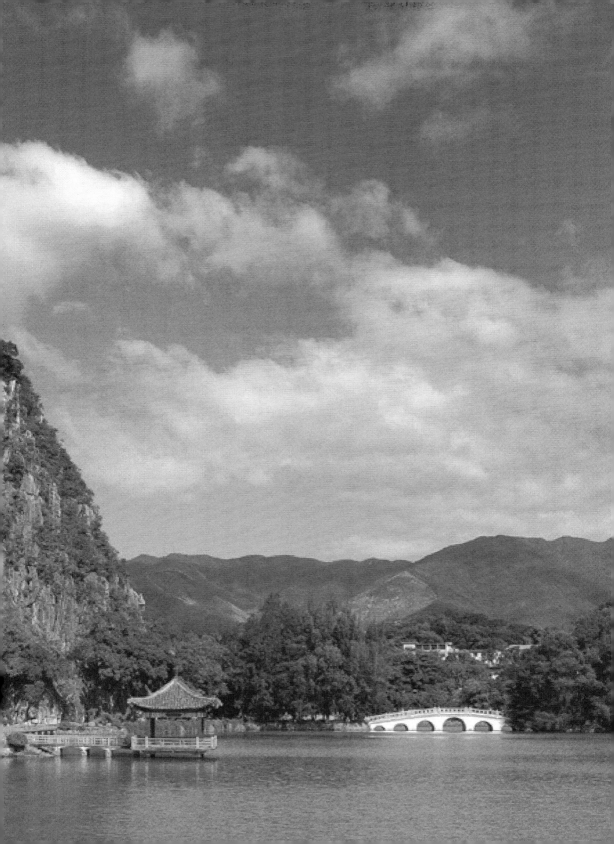

嶺南文庫 A0702A02

嶺南文化十大名片：端硯

主　編　林　雄
編　著　王建華
版權策畫　李　鋒

發 行 人　陳滿銘
總 經 理　梁錦興
總 編 輯　陳滿銘
副總編輯　張晏瑞

出　　版　昌明文化有限公司
桃園市龜山區中原街 32 號
電話 (02)23216565
印　　刷　百通科技股份有限公司
發　　行　萬卷樓圖書股份有限公司
臺北市羅斯福路二段 41 號 6 樓之 3
電話 (02)23216565
傳真 (02)23218698
電郵 SERVICE@WANJUAN.COM.TW
大陸經銷　廈門外圖臺灣書店有限公司
電郵 JKB188@188.COM

ISBN 978-986-496-210-5

2019 年 7 月初版二刷
2018 年 1 月初版一刷
定價：新臺幣 220 元

如何購買本書：

1. 轉帳購書，請透過以下帳戶
　　合作金庫銀行　古亭分行
　　戶名：萬卷樓圖書股份有限公司
　　帳號：0877717092596

2. 網路購書，請透過萬卷樓網站
　　網址 WWW.WANJUAN.COM.TW

大量購書，請直接聯繫我們，將有專人為您
服務。客服：(02)23216565 分機 610

如有缺頁、破損或裝訂錯誤，請寄回更換
版權所有·翻印必究
Copyright©2016 by WanJuanLou Books CO., Ltd.

All Right Reserved　　　　**Printed in Taiwan**

國家圖書館出版品預行編目資料

嶺南文化十大名片：端硯 / 林雄主編.-- 初
版.-- 桃園市：昌明文化出版；臺北市：萬
卷樓發行, 2018.01
　　面；　公分
ISBN 978-986-496-210-5(平裝)
1.硯　2.廣東省
942.8　　　　　　　　　　　　　107001993

本著作物經廈門墨客知識產權代理有限公司代理，由廣東教育出版社有限公司授權萬
卷樓圖書股份有限公司出版、發行中文繁體字版版權。
本書為金門大學產學合作成果。
　　　　　　　　　　　　　　校對：邱淳楡／華語文學系三年級